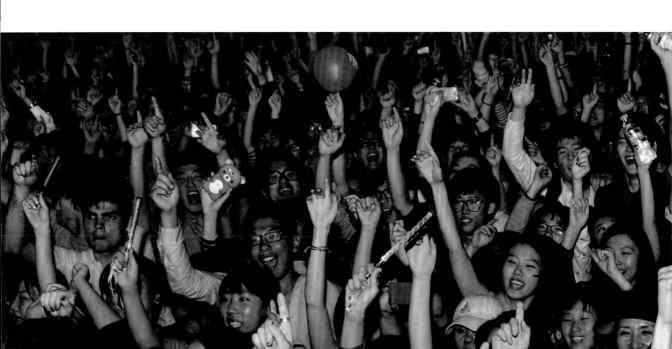

B.A.P. 只要上了台，就是要讓氣氛嗨翻。

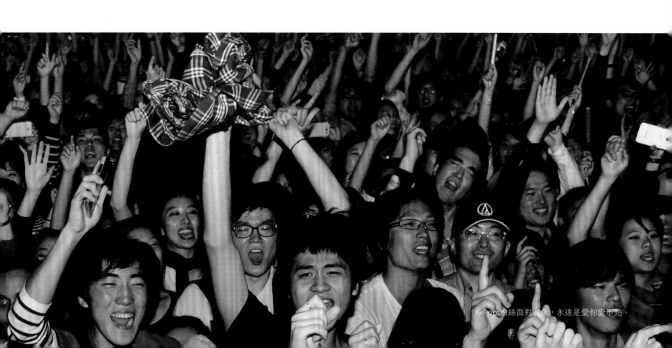

K-Pop 粉絲面對偶像，永遠是愛你愛不完。

Introduction

K-POP
的崛起
The State Of K-POP

體育館的燈光暗了下來，取而代之的是成千的螢光棒瘋狂地在空中揮舞，尖叫聲此起彼落。

一聲爆炸後火光四起，舞台上的剪影擺出撩人的姿態，蓄勢待發。你以為不可能再拉高的鼓譟聲變得更亢奮了。

終於，熱情與期待達到了沸點，現場響起一聲渾厚的低音，舞台燈光瞬間迸發，人影化為軀體開始舞動，演唱會就此展開，歌迷大軍也啟動了兩個小時不停的熱情呼喊。

這就是 K-Pop（韓國流行音樂），

發軔於南韓而席捲全球歌迷的音樂狂潮，但其實廣義的「韓流」不只是音樂，這裡頭還包含了時尚與風格、娛樂與創意，這裡頭有對未來的想像，有從舊世界破繭而出的嶄新態度——當然歐霸、正妹跟粉絲也是 K-Pop 必備的元素。

乍看之下，韓國團體的名字都有點怪——Big Bang、Super Junior、2P-M、2NE1、東方神起 (TVXQ!)、少女時代 (少時)、U-Kiss、T-ara、EXO、JYJ、4Minute、MBLAQ，而這還只是其中一部份而已。隨著 K-Pop 一天比一天紅，這名單只會更長而不會更短。

K-Pop 能有今天的局面，我不得不說有點驚訝。我第一次到韓國的時候，K-Pop 的第一代男團 H.O.T. 才初出茅廬而已，他們當時紅歸紅，但跟同時期的歐美樂壇還沒得比。他們紅的第一首歌「Candy」在廣播跟電視上播，大街小巷都聽得到，然後 H.O.T 走的路線是讓人想熊抱的可愛風，五個成員的打歌服都超亮的，很多都是大件而華麗的連身服，改走迥異的哥德 (goth) 風搖滾路線是後來的事情。H.O.T 之後很快地又出現差不多紅的 S.E.S、FinKL、g.o.d、神話等團體。

抵韓不久我便開始了韓國流行音

樂的書寫，登在好些個西方的刊物上頭，當中也包括掛頭牌的《告示榜》(Billboard) 雜誌，我在文章裡談的多是哪些團體是當紅炸子雞，哪些新唱片公司來勢洶洶。寫著寫著我觀察到 K-Pop 的歌迷開始擴展到韓國以外的其他亞洲地區，但我最常被韓國本地樂壇一問再問的是：韓國什麼時候可以出一個「命運之子」(Destiny's Child)？後來問題一樣但舉例變成碧昂絲或賈斯汀。總之他們想知道的是 K-Pop 團體什麼時候可以在美國闖出名號？

當時被問到這樣的問題，我覺得有點無厘頭。K-Pop 雖然可以朗朗上口，但想成為美國樂壇的巨星也太難了吧。我拿一樣的問題去問歐美唱片

公司的老闆，他們的反應也跟我差不多：「我們已經有『命運之子』了，再去找一個韓國版的『命運之子』幹嘛？碧昂絲跟賈斯汀也是一樣，」我們共同的結論是：想上美國的大聯盟，韓國選手還是再等等吧！

問題是，K-Pop 等不及了。K-Pop 像進入青春期一樣抽高、衝撞，累積人氣。然後平地一聲雷，江湖上出現了江南大叔 Psy 跟他的江南 Style。看起來有幾分喜感的大叔，本名朴載相。靠著通俗搞笑的曲風跟舞步，他在韓國樂壇走跳已經十年，但在江南 Style 裡他又更豁出去了，重點是外國人這次有覺得好笑。於是一夕間，各大娛樂網站跟名人圈開始用推特討論他，用社群網站轉貼他的 MV，果然沒多

久騎馬舞就紅了，而且還歷久不衰了好一段時間。以我下筆的此刻來說，江南 Style 在 YouTube 上點擊次數已經達到 18 億人次，幾乎是第二名的兩倍。

但其實在 Psy 之前，K-Pop 也不是毫無動靜。進入新千禧年的頭十年，韓流就已經開始在亞洲各地建立灘頭堡，像寶兒 (BoA) 就在日本闖出了一片天，Rain 更在亞洲有著巨星的地位。但跟很多人一樣，我始終覺得這些表現在全球樂壇上都還不成氣候，直到我在網路上看到愈來愈多的論壇開始討論歐美以外的歌手或團體。

我第一次在歐洲耳聞 K-Pop 是 2009 年。當時我人在巴塞隆納西邊，一家不起眼的咖啡店，那是條觀光客

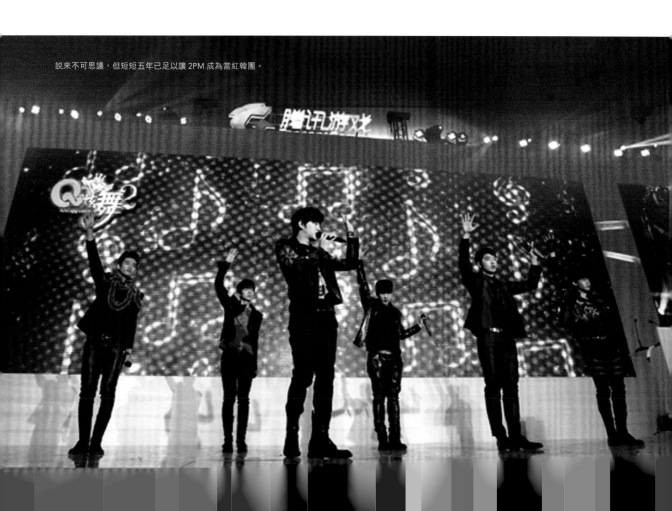

說來不可思議，但短短五年已足以讓 2PM 成為當紅韓團。

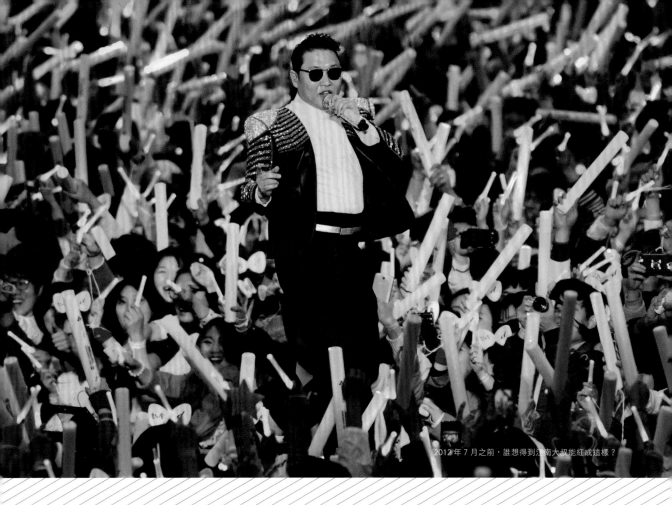

怎麼也不會經過的路線。風平浪靜，甚至有點無趣的週日午後，我啜飲著咖啡，享用著點心，霎時間耳邊傳來一串熟悉卻突兀的旋律，活潑、明亮、節奏很強、一聽就不是西班牙當地的風格。然後我聽到人聲唱出了歌詞，那是韓文無誤。我向加泰隆尼亞在地的酒保大叔求證，我問他怎麼會選韓國歌在店內播放，他無辜地聳聳肩說他沒想太多，只是覺得好聽就放了。

那之後沒多久，歐洲任何地方聽到 K-Pop 都不值得大驚小怪了。2011 年，SM 娛樂 (SM Entertainment) 在巴黎辦了兩場超夯的表演；韓團 JYJ 也把演唱會辦到了巴塞隆納跟法蘭克福；少女時代上遍美國各大電視節目，包括大衛 · 萊特曼 (David Letterman) 的脫口秀；Big Bang、Super Junior 等人氣男團則開始巡迴歐美與南美洲。我想有長眼的都看得到，韓流來了。

如今韓國團體開始爆量，每年出道都是幾十個起跳。在 1998 年到 2008 年之間，大約有 30 個 K-Pop 的團體、雙人組合或個人出道，2009 年一舉超過 40 組，2010 年逼近 70 組，2012 年破表到 100 組以上。我想說的是，這些年來韓團真的是多到如天上的繁星，數都數不清。

所以，這麼多韓團代表的是？嗯，Psy 以外的韓國藝人或天團可以累積 MV 在網路上的點擊約一千萬到三千萬人次，主打歌可以達到五千萬次，少女時代的「Gee」更已經站上一億次。當紅歌手的主打可以稱霸全球的 iTunes 付費下載，至少首播後的一兩天沒有問題。歐美的音樂網站像

Popdust 會定期評論韓國流行樂壇，而遇到韓國藝人跟歐美明星強碰，輕鬆勝出的通常都是前者。K-Pop 或許還不是賣得最好的一群明星，但他們的支持者絕對多到、瘋到讓人無法忽視。

K-Pop 或許在西方廣播電台上的能見度或播出率還不算高，「大牌」的娛樂記者也還沒完全認同他們，但這或許只代表了不再年輕的當權者已經跟不上潮流了。對 K-Pop 裡的明星、創作者、製作人，乃至於粉絲來說，他們知道自己要的是什麼，那就夠了。

K-Pop 一路走來被很多人低估，這些人有些已經低頭認錯，其他人也是遲早的事情。

K-P
的起源地

首爾的日出

K-POP
的起源地
The Land Of K-POP

　　要了解 K-Pop，怎麼能略過 K-Pop 所代表的韓國？就像 K-Pop 的旋律跟節奏，20 世紀的韓國也同樣讓人炫目，同等刺激。如果說 K-Pop 日新月異，與時俱進，那韓國唯一不變的事情就是變，韓國全國是如此，首都首爾更是不在話下。

　　其實沒有多少年前，首爾還不叫首爾，市容也單調貧乏地多，到處林立的水泥建物看起來一點都不賞心悅目。但那是從前。今天你身處在首爾，那會是一場視覺的饗宴，各式各樣的潮店、走在時尚尖端的設計風格、不同設計的現代建築也出落地令人屏息。不論是走在島山公園旁路過精品店頭，還是踏過弘大附近的蜿蜒巷弄，你都不難想像 K-Pop 會在這樣時髦的環境中啟蒙成熟。

　　首爾是韓國首都，全國最大的城市，一千萬人口以之為家，這還沒算郊區與衛星城市裡的一千萬人繞著它度日公轉。首爾真的大，沒第二句話。雖然首爾其實是個六百歲的古城，但現有的街景大多是新的。韓戰（西元 1950 － 1953 年）轟得首爾幾乎片瓦不留，倖存的人口也只剩一百萬出頭，但隨著韓國戰後復興，首爾的重建也如火如荼地展開。新的建設不僅快，而且超級新。

　　今天的韓國跟首爾，跟僅僅一代人之前的記憶簡直是判若兩地，完全不可同日而語。對有興趣的人來說，K-Pop 的根是修習韓流的必修課，而這個根就是首爾。你得鑽進首爾市中心景福宮附近三清洞（Samcheongdong）裡的羊腸小徑，你得親炙橫跨漢江橋上的絢爛燈光，這些時間跟錢是省不得的。

　　對今日想要造訪首爾，親身了解首爾有多酷的人來說，有四個區域不容錯過：弘大、三清洞、江南區跟狎鷗亭。像首爾這等規模的大都會，好玩好逛的地方當然不僅於此，但這些是你必須抉擇時的首選。

　　弘大是弘益大學的簡稱，是首爾市內的藝術重鎮，是大學生、年輕藝術家與獨立音樂人的夜生活場域。弘

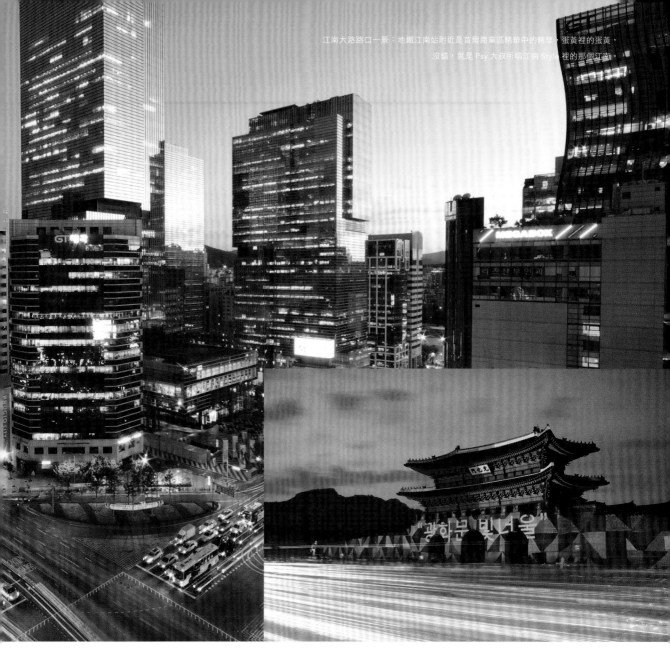

大也是韓國前三大唱片公司 YG 娛樂（YG Entertainment）的總部所在地，包括位於弘大中心的 NB 與其他嘻哈夜店，乃至於一些餐廳還有房地產，幕後的老闆也都是 YG。

弘大位在首爾西邊，匯集了幾家一流的大學，所以這一區一直都相當有特色。早在首爾大多數地方還在日出而作，日落而息的時候，夜店就已經進駐弘大，讓這裡的夜晚至少跟白天一樣美麗了。搞藝術的會群聚在此求怪求新，當然還求一個租金便宜的棲身之地（現在也貴了就是）。韓國的天字第一號電音樂部就誕生在此處，而今天這裡已經有幾十個 Live House 了，酒吧跟各種可以「鬼混」的好地方更是成百在算。弘大中央的公園裡遇週末有跳蚤市場，年輕人會來這兜售手作的藝（飾）品，為弘大再添幾分個性。

韓劇迷都知道咖啡王子一號店的同名實景就在弘大，然後鄰近還有好幾個劇場，包括專屬「亂打」（Nanta）秀那棟曲線玲瓏造型特殊的建物（亂打在首爾市內共有四處專門的劇場）。知名龐克品牌 Bratson 也從弘大發跡，現在的旗艦店在首爾另一端的漢南洞（Hannamdong）。Bratson 也是 YG 娛樂旗下藝人的主要行頭來源，所以如果你想血拼一些 G-Dragon 或

Sandara 在 MV 裡穿過的打歌服或小東西，Braston 不容你不去。K-Pop 藝人當成家的還有附近好幾棟高樓層的公寓，不過你倒是不要抱希望能進去參觀説嗨，因為這些地方都算警衛森嚴，有人層層把關，更別説藝人忙得很，大多時候都在外邊戲約或軋通告。

首爾另外一個亮點在漢江北岸，景福宮的東邊，那一帶在三清洞的中心有古色古香的小徑柳暗花明。早在首爾成為大韓民族國都的六百年前，這裡就已經是圍繞著皇宮崛起的一個區域。最近這十年，引人入勝的店頭與餐廳在三清洞落地生根，賦予了這古老社區新的景觀與生氣。於是乎現在的三清洞不僅潮，還是韓劇爭相前來取景的熱區。三清洞加上安國洞 (Anguk-dong) 與仁寺洞 (Insa-dong)，

三處都佈滿了小巧的藝廊、藝品店，藝術氣息濃厚的店家，還有引人入勝的茶館與餐廳，不足之處還有佛寺與熱絡的巷弄文化可以補足。三清洞還有一項特色是傳統的韓屋 (Hanok)，其中很多內部都已經變身成藝廊或咖啡館。覺得沒看頭的話，大長今女星李英愛 (Lee Young-ae) 也在這了開了一家雅緻的精品店叫 Lya Nature，裡頭賣的是天然材質的童裝與其他商品，保證有機無毒。

離開古樸的三清洞，磅礴的漢江南岸有首爾超級時髦的一面。因為 Psy 的關係，大家都聽過江南區。江南區顧名思義就是在漢江以南的區域，但韓國人想到江南區就會想到的是都會、時尚與奢華。雖然篇幅不長，但好萊塢電影「神鬼認證」第四集 (The

Bourne Legacy) 確曾特地來這裡的小巷弄取景。近年來地鐵江南站周遭的工商業色彩日漸轉濃，包括三星財團的超大總部就設在這裡，其他像金融業與科技業也有很多業者將運籌帷幄的指揮核心安插於此地。

對時尚、設計與潮流感興趣的人，你可以靠近漢江一點到超潮的狎鷗亭，或者説説更精確一點是新沙 (Sinsa)、狎鷗亭跟清潭之間的區域。街路樹街 (Garosu-gil) 是韓國現今算得上酷的一個景點，顧名思義有很多樹，短短一公里走起來窄窄的，可以貫穿新沙，前面提到過的藝廊、店面、咖啡旗艦店、美食據點這裡樣樣俱全。以首爾這樣的大都市裡的當紅區塊來説，街路樹街稱得上安靜。

街路樹街還有一家幕後老闆是

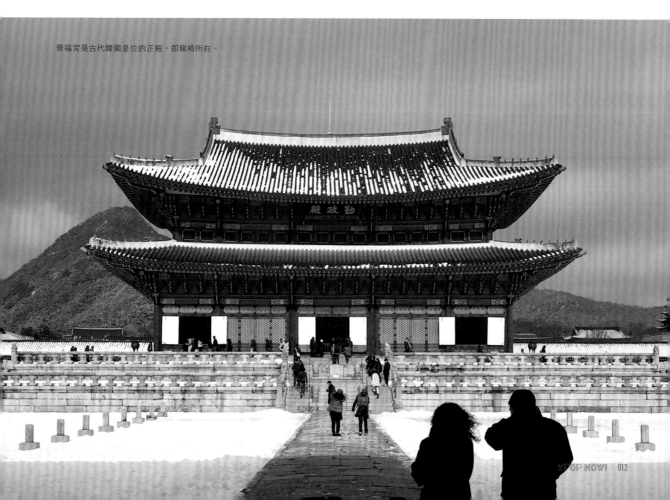

景福宮是古代韓國皇位的正殿，即龍椅所在。

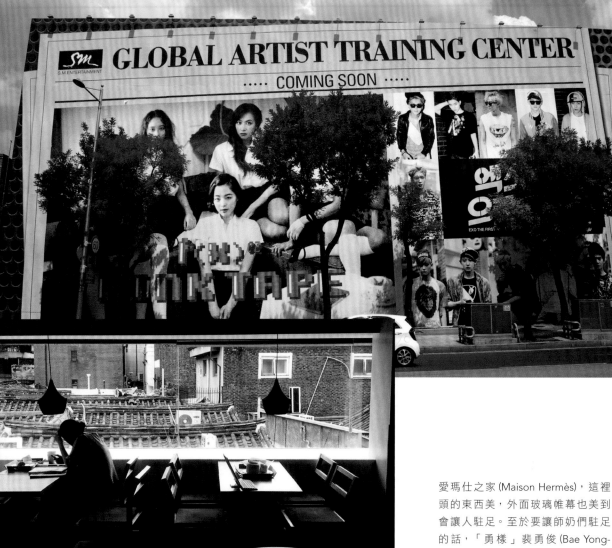

SM 娛樂的清潭洞 (Cheongdam-dong) 總部歷經大幅度改頭換面。

位於三清洞恬靜的咖啡店,外頭可清楚看到傳統的韓屋 (hanok)。

男歌手 Se7en 的烈鳳燉雞 (Yeolbong Jjimdak),店裡牆上貼滿了 Se7en 自己跟他明星朋友的照片,多到簡直像當壁紙在用。烈鳳燉雞店址在街路樹街的南端,就在主要的大馬路邊。沿著街路樹街繼續前進,你會看到韓國名牌包大廠 Helianthus 的旗艦店。說到名牌包,太太小姐可以順道去參觀

同樣在街路樹街上的「西蒙手提包博物館」(Simone Handbag Museum),樓高十層,外型就是一個大包包。

再往下走,到了狎鷗亭的中心,就是有名的多山公園,這一區匯集了許多韓國最豪華,最高檔的商店,至於有多豪華,多高檔呢?嗯,這兒有家超大,而且才不過是全球第四座的

愛瑪仕之家 (Maison Hermès),這裡頭的東西美,外面玻璃帷幕也美到會讓人駐足。至於要讓師奶們駐足的話,「勇樣」裴勇俊 (Bae Yong-joon) 開的「猩猩餐廳」(Gorilla in the Kitchen) 也在這附近,就跟勇樣的形象一樣,這家餐廳賣的食物主打健康,所以你不用擔心在裡頭點餐吃到油或奶油對身體造成負擔。而為了讓地球也無負擔,這一區有外觀綠意盎然,看來超殺的比利時設計師品牌 Ann Demeulemeester,這其實不令人意外,因為設計這棟「綠建築」的不是別人,正是號稱韓國最有創意的 Mass Studies 事務所。再來品味生活品牌 ManMade WooYoungMi 也在狎鷗亭有設點,但這些也不過才佔這一區很多很多名店的一點點。

街路樹街 (Garosu-gil) 已成為首爾最熱門的休憩景點。

　　過了狎鷗亭就是清潭洞區，這一區跟前面説過的地方比起來只有更潮。清潭是唱片公司匯聚的重鎮，大咖如 SM 娛樂、JYP 娛樂與 Cube 娛樂都在這裡落腳。

　　其中 SM 娛樂的對街就是韓國人很驕傲，集設計、藝術、美食與時尚穿搭於一身的新世代百貨 10 Corso Como，然後 SM 娛樂後面的巷子裡有鄭羨水 (Jung Saem Mool)，韓國知名的高檔美容沙龍。所謂高檔自然要價不斐，但裡頭的髮型設計師與化妝師都經常與當地的天王天后合作，所以看自己覺得值不值囉。想買東西買得很文青，你可以縱情 Daily Projects 當中，裡頭賣一堆設計與藝術的專書，你可以在店內舒適的環境裡得到心靈的滿足。

　　三家龍頭唱片公司外的人行道上都是粉絲喜歡「安營紮寨」、「長期抗戰」的兵家必爭之地。

要購物也很方便。

他們不辭辛勞在這裡「常駐」，就是希望能「巧遇」心目中的女神或朝思暮想的歐霸。其中又以 JYP 娛樂那一塊最受粉絲青睞。JYP 娛樂這個點其實只是唱片公司外面大馬路邊的一條小巷弄，但隔沒幾步路就又是 Cube 娛樂，更棒的是對街有家賣甜甜圈的店可以殺時間。在這些得天獨厚的條件配合下，這條不起眼的小巷可以在天氣作美時擠得水洩不通。

如果你心血來潮，想要添幾件最新的韓流衣裳或配件，Cube 娛樂本身有開一家 Cube 咖啡，裡頭有賣襯衫、CD 專輯等各式商品。類似的概念，SM 娛樂則是在首爾的另一頭搞「限時商店」（pop-up shop），每逢一月跟夏天的旅遊旺季，SM 娛樂就會

開這種店來賺觀光財，這時候來買偶像的東西還蠻不錯的。

上面雖然談了這麼多好吃好買的店家跟名牌，但其實首爾是個反差很大的地方，即便是最新潮的景點，當中都還是會穿插看來開了很久的網咖跟甜甜圈老店。如果你也發現了這個情形，不用覺得奇怪，這就是韓國，這就是他們特有的反差與混搭──陳舊與新潮、極盡雕琢與掛麵清湯、震耳欲聾與一聲不響、二十一世紀與一九八○，用韓國人的說法這就叫「炒碼」（Jjamppong）。炒碼原本是韓國人吃的綜合海鮮辣湯（下次去師大夜市吃炒碼麵你就知道了），但說到文化上的什麼都來一點，韓國人硬是不說熔爐或沙拉碗，而要說「炒碼」這個我

一直覺得韓國味兒十足的字眼。

雖然韓國給人的印象是求新求變，永遠都在往前看，但其實他們還蠻酷的過往也還是留下了蛛絲馬跡讓人不時可以回味無窮。左邊可能一個古代的宮殿，右邊或許一個像時光隧道般的社區，不論是韓國或首爾都不斷用一個又一個的十年去學習與翻新，層層疊疊上去，新舊之間可能比鄰而居，可能相映成趣，今天我們眼前的韓國與首爾於是成形。現在想來好像有點不可思議，但歷史上的首爾大多僅存在於漢江北岸，完全不是今天看到的市區往各方向擴展，所到之處都要蓋得更高、動得更快、看起來更閃。就在這樣的背景與環境之中，K-Pop 於焉誕生。

什麼是

K-

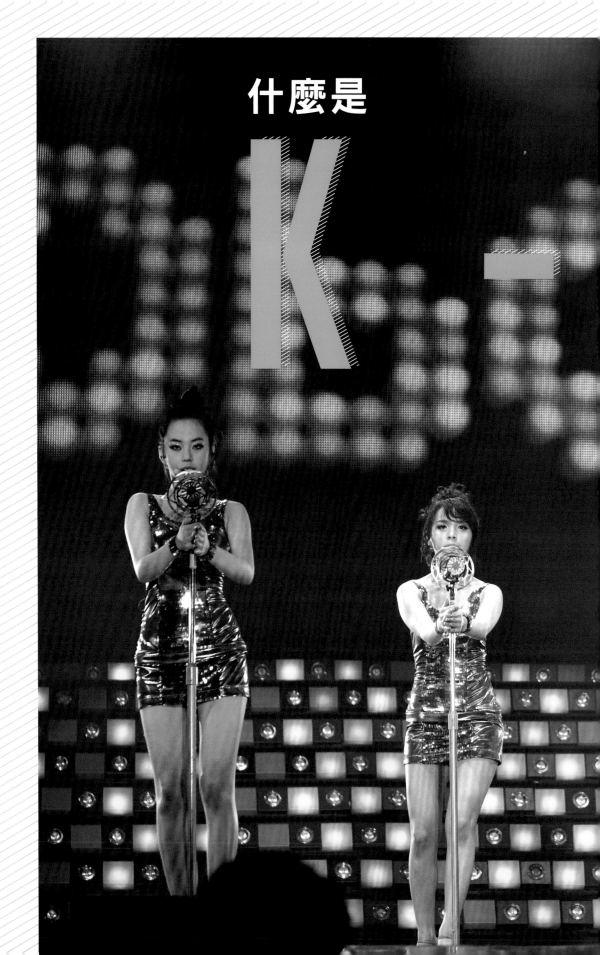

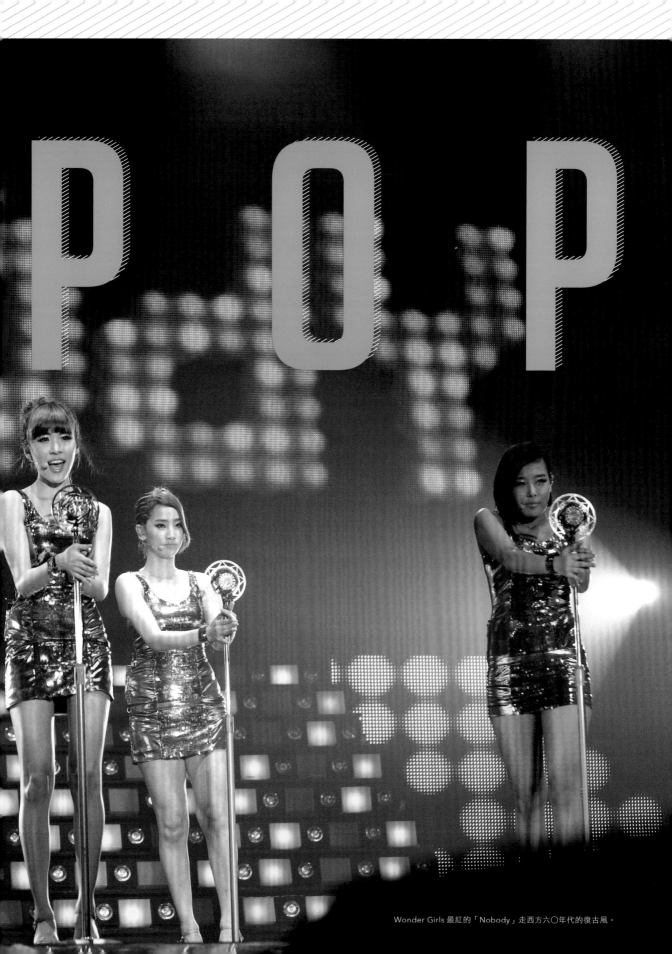

POP

Wonder Girls 最紅的「Nobody」走西方六〇年代的復古風。

K-POP
是什麼
What is K-POP ?

如果韓國樂迷最想問的是 K-Pop 什麼時候才能在歐美樂壇發光發熱，西方世界最想知道的應該是：到底什麼是 K-Pop? K-Pop 顧名思義就是韓國的流行音樂，但顯然韓流所代表的遠不僅止於此。

乍看之下，K-Pop MV 裡的節奏與編舞跟美國流行音樂大同小異，頂多只是一個不同版本多點異國風情，但仔細點看，多聽幾次，你會發掘出很多深層的不同之處。就像我在巴塞隆納的咖啡館所聽到的韓流歌曲，我還在前奏時就知道這歌有什麼地方不太一樣，那時我還不知道這歌是什麼語言呢！所以說 K-Pop 確實有其特殊之處，但也很難形容，就好像歌裡的每種聲音都大聲一點，每個畫面都明亮一些，每項風格都更突顯一些，總之就是什麼東西都「多了一點」！

流行音樂出現的這一個世紀以來，國際化的現象就一直存在，從 1920 年代的爵士樂，到搖滾樂的崛起，到迪斯可，到現存不下數百種的音樂類型都不例外。問題是，國際化指的幾乎都是美國的東西傳到世界各地，不過當然凡事都有例外，像英國的披頭四跟滾石合唱團風靡美國就是最好的例子。我最愛的 Bossa Nova 在 1950 與 1960 年代紅遍半邊天，裡頭基本上受到巴西森巴音樂影響。北歐的斯堪地那維亞是重金屬音樂的大本營，如今韓流也加入了音樂國際化的大家庭。

K-Pop 到底是從哪裡冒出來的呢？在歷史的洪流中，今日走在潮流

用手機捕捉偶像的風采。

尖端的首爾只能算剛出現而已，但韓國人千百年來都是音樂性十足的民族。幾百年前從朝鮮半島返回中國的外交使節就曾評論過當地人熱愛吟唱的程度。即便在所處的東亞文化圈，韓國傳統音樂也算得上獨樹一幟，因為韓國樂曲強調自由發揮與個人演繹的程度不下於即興演出的爵士樂。西方音樂傳進韓國是在十九世紀尾聲，帶來了新的音階與樂器，爵士樂還曾在 1920 年代的韓國風行過一時。

1950 到 1953 年的韓戰過後，南北韓都是一片狼藉，但堅毅的韓國百姓立馬踏上重建之旅。不過 1960 年代，韓國就開始了屬於自己的「文藝復興」，當中最令人熱血沸騰的一環就是流行音樂，搖滾、民歌、放克都在 1960 年代末期與 1970 年代初期大放異彩，主要是年輕人對新時代的渴求欲罷不能。可惜的是韓國政府當時

的統治風格還比較威權，看非主流的各種次文化不是很順眼，於是在 1975 年的強力鎮壓之後，初出茅廬的韓國流行樂就這樣銷聲匿跡了。當時很多第一流的音樂人不是被關進了牢裡，就是被迫退出樂壇。經過這樣折騰的韓國樂界變得面目全非，樂迷的口味也跟著改變。進入 1980 年代，搖滾樂已經退燒，取而代之的是情歌跟一堆俗氣的電子合成音樂，旋律則是甜膩到不行（還有一點或許與音樂無關，但當時的墊肩真是多到、大到可以殺人）。

在這些流行樂變遷發生的同時，韓國也在改變。身為四小龍之一的經濟突飛猛進，軍政府也在 1987 年走入歷史，新憲頒布後給了韓國百姓更多的言論自由，民主社會也日漸成形。1988 年，漢城奧運（首爾原名漢城）象徵了韓國的成長與對外開放。而有

了錢，有了自由，韓國的藝術與娛樂想重拾生氣也就水到渠成了。

韓國的流行樂絕對不是從我們現在認知中的 K-Pop 開始的，像趙容弼 (Chong Yong-pil) 就是 1980 年代的韓國樂壇巨星。他先是在 1990 年初期淡出舞台，然後又神奇地在 2013 年以一曲「Bounce」把如日中天的江南大叔從排行榜上拉下來。金光石 (Kim Kwang Suk) 身為民歌歌手，兼具了藝人魅力與在社會上的影響力，後一點是因為他密切參與韓國的民主活動。如果說 Sinawe 是韓國最具分量的重金屬樂團，我想很多人會同意的，1980 年代尾聲到 1990 年代初期是他們的黃金期。金建模 (Kim Gun-mo) 在 1990 年代大半都算活躍，只是他偏爵士成人的流行曲風從未真正符合 K-Pop 範兒。申昇勳 (Shin Seung-hoon)1990 年代最成功的情歌王子，當時抒情歌

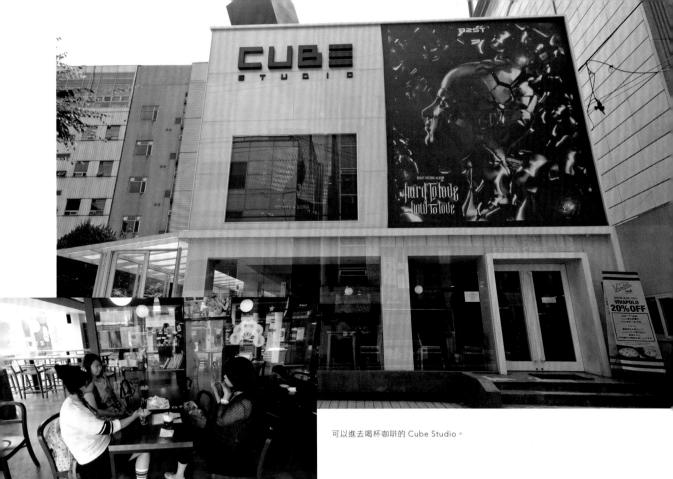

可以進去喝杯咖啡的 Cube Studio。

曲算是排行榜的主流。不過說來說去，上面這些都跟 K-Pop 無關，至少跟我們現在津津樂道的 K-Pop 無關。

晚近 K-Pop 的萌生有著很明確的生日，那天是 1990 年 3 月 23 日，「徐太志與男孩們」(Seo Taiji and the Boys) 發行首張專輯的那一天。徐太志 (本名鄭賢哲) 十七歲就輟學，有段時間曾跟著搖滾團體 Sinawe 表演，後來他遇見了喜歡嘻哈跟 Breaking 的 B-boy 舞者楊賢碩 (Yang Hyun-suk) 與李尚宇 (Lee Juno)，三人就組成了一個深受「新傑克搖擺」(New Jack Swing) 風格影響的嘻哈團體──「新傑克搖擺」融合了節奏藍調 (R&B) 與嘻哈的做法，顯示他們三人在音樂上的多元風格，另外就是他們在舞蹈上也有很多動感的表現。有點年紀的韓國人對他們的接受度不高，主要是

搞不懂他們在唱什麼東西，但年輕一輩愛死他們了。「난알아요」(Nan Arayo；我知道) 盤據了暢銷榜近一年，也象徵了一場音樂革命的發軔。

當然，夢想新音樂樂土的不會只有徐太志一人。努力為韓國音樂找出新方向的還有製作人李秀滿 (Soo Man Lee)。李秀滿本身也是紅歌手出身，1970 年代還當過 DJ，也主持過電視節目。之後他離開韓國去美國加州唸書，主修電子工程。不過電子學課餘他也很熱中於研究 MTV 跟美國音樂的各種趨勢，他想的是怎樣能把這些美國的東西帶回韓國。學成回到韓國後沒多久，李秀滿就創立了 SM 娛樂，之後就找了一些有潛力的新人開始培養，但他始終沒能找到讓人大紅的公式或祕方。

當然，H.O.T. 出來後一切都不一

樣了。H.O.T. 是 High Five of Teenagers 的縮寫，在他們身上李秀滿結合了美國的流行曲風與韓國式的斯巴達訓練，一切都是以讓他們能紅為主。李秀滿深知偶像不是只有唱歌跳舞，就連 (謙卑的) 態度、外語、還有面對媒體的能力都是藝人能走得長久的必要條件。就這樣，H.O.T 在 1996 年紅了，唱片大賣不說，年輕的歌迷也完全臣服在他們的魅力之下。有了 H.O.T. 殺出一條血路，女子天團 SES、男團神話跟 Fly to the Sky 也跟著冒出頭來。

李秀滿不是唯一的伯樂。前面提過徐太志與男孩們裡的楊賢碩也在 1996 年創立了 YG 娛樂。另外像 DSP 傳媒的前身大成企業 (Daesung Enterprise) 是 FinKL、Sechs Kies 幕後的推手。朴軫泳 (Park Jin-young) 在 1994 年以歌手身分出道，1997 年自

立唱片品牌 JYP 娛樂。上面提到的這每一家業者跟每一位製作人，都為韓國流行音樂注入了新血，點燃了韓流發光發熱的契機。

我要強調韓國流行音樂的崛起不是一個泡沫，更不是獨立存在的意外。這一路上韓國電影的創意開始為世人所熟知，票房與得獎紀錄一再刷新，舞台上的音樂表演如雨後出筍般冒出頭，觀眾想看現場演出選擇超多。不論是在藝術、設計、時尚或其他各種需要創意的領域當中，韓國的年輕新血都不斷重塑著韓國的形象與潛能。隨著各個領域的佼佼者崛起，它們彼此間又會互相學習與影響，結果就是韓國這個招牌概括承受了全新的內涵。

進入 21 世紀，K-Pop 的腳步一點也沒有放慢。韓國像在趕時間一樣地搭建了全世界數一數二快的寬頻網路，結果是韓國人的遊戲產業興盛起來，老百姓的日常生活方便不說，就連韓國的音樂產業也蒙受極大的好處，一舉走出了威權時代的低潮。有

了高速網路，年輕人不買實體 CD 了，所以韓國的唱片公司要想活下去，就得想其他的辦法賺錢。有些公司是推著旗下的歌手去拍廣告，去演戲，有些則開始走出韓國，試著讓藝人走國際化的路線。鄰近的日本做為全球第二大的流行音樂市場，很自然地成了韓國唱片公司的目標，而其中 SM 娛樂旗下的寶兒 (BoA) 就是在日本闖出名號的範本。就此愈來愈多的韓國歌手把活躍的範圍擴大到亞洲，而且很多人成名的原因不只是唱歌，很大一部分還是因為演出韓劇，在亞洲各地都有天王之稱的 Rain 就跟甜姐兒宋慧喬合演過紅極一時的「浪漫滿屋」

(Full House)。右邊的日本如此，左邊的中國雖然音樂市場小些，但成長速度不容小覷，所以韓國的音樂也盯得很緊。事實上「韓流」(韓文拼音 hallyu) 一詞便是由中國記者創出來形容韓國藝人的走紅程度。韓流在中文裡的發音是「hanliu」，在日文裡是「hanryu」，念起來不盡相同，但漢字寫起來都是一樣的，意思也都相同是指從韓國「流」過來的「流行」浪潮，事實上韓流也確實像一股大浪一樣席捲了全亞洲。

但既然是大浪，就不會到亞洲就算了。就像韓國的電影跟電視上的韓劇一樣，韓流裡的音樂開始培養出一

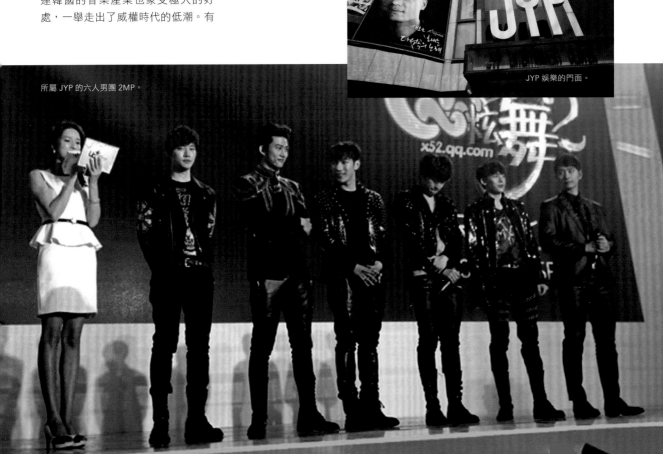

所屬 JYP 的六人男團 2MP。

JYP 娛樂的門面。

批新的粉絲。在網路進入我們的生活之前，做音樂代表你得去求廣播節目或電視製作人放你的 CD，幫你打歌，要不然根本不會有人知道你是誰，歌好不好聽。但有了網路以後就不一樣了，現在有 YouTube 跟各種網路媒體與服務，粉絲只要想，沒有找不到的東西，而且喜歡的話他們自然會幫你轉出去，無須你費心。這樣一個傳一個的口碑或病毒行銷是很可怕的。像你會在這兒看這本書，就代表你對韓流有興趣，而你知悉韓流很可能就是因為網路。

時至今日，SM 娛樂、YG 娛樂與 JYP 娛樂是韓國樂壇的三巨頭，至於由 JYP 前高層跳出來建立的 Cube 則被視為是虎視眈眈的第四大唱片公司。這幾家主要的唱片公司都有自己獨特的音樂走向與業務模式。SM 娛樂以規模而言是遙遙領先的第一，音樂上著重於清快夢幻，年輕人愛聽的

類型。SM 能夠於將近 20 年的時間內持續推出走紅的團體，顯然對市場脾胃有一定掌握，也難怪很多人將之視為業內的第一把交椅。不過 SM 可能不認為自己製作出來的音樂是所謂的 K-Pop，他們可能會主張自己出品的是自成一格的 SM-Pop。

JYP 娛樂的曲風偏向節奏藍調 (R&B)，而且強烈受到其創辦人 JY·朴（朴軫泳）的個人風格影響。JY 是旗下團體的主要歌曲創作者，也等於是團體的創意總監與靈魂人物，JYP 總部的牆上大大掛著他的座右銘：以身作則、虛懷若谷、勇於任事。JY 本身也是相當成功的藝人出身，多年來不論是自己出片或與 A 咖合作都有令人額首稱是的表現。JYP 是 Rain 的娘家，而 Rain 近十年來的豐功偉業跟地位我無需贅述，另外像以「Nobody」的舞蹈風靡大街小巷的 Wonder Girls 也是 JYP 旗下的藝人，她們同時也是

第一組登上美國告示榜 (Billboard) 排行的 K-Pop 團體。

YG 娛樂是在徐太志與男孩們解散後由成員之一的楊賢碩創立。從一開始，YG 就以主打嘻哈風格並強調態度，順利在可愛當道的韓國樂壇搶下立足之地。後來在偶像團體 Big Bang 跟 2NE1 爆紅之後，YG 更是把這樣招搖過市的明星特質推到極限。YG 裡還有一個還算有名的藝人叫 Psy，好像自稱是啥江南大叔，不知道你有沒有聽過？

此外韓國還有一掛中小型的唱片公司或經紀公司，而大家採取的作法都差不多是：發掘有潛力的璞玉、然後不斷的訓練、訓練、還是訓練，表現好的湊成一團，定位男女通吃，而且從寫歌編舞到錄音出道都是公司裡一條龍搞定，從不外包。

我們講了這麼多，都是在上 K-Pop 的地理跟歷史課，最重要的問題

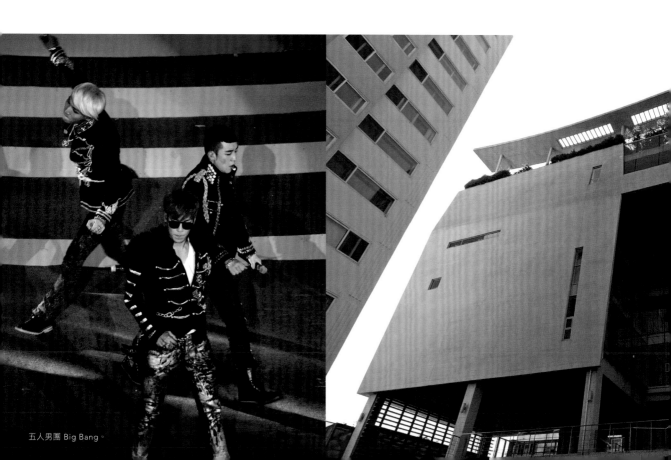

五人男團 Big Bang。

好像還沒回答，那就是 K-Pop 到底是什麼？首先我們現今認知的 K-Pop 裡已經幾乎沒有韓國傳統五聲音階的蛛絲馬跡，傳統樂器也幾乎不會參與。趨勢是韓國唱片公司會在國際採購音樂作品，同樣地韓國創作者也會替國際的歌手或樂團寫歌。韓國裡外都有看不慣的人，他們會說 K-Pop 一點都不韓國。但其實如果你放下成見認真聽聽看，你會發現 K-Pop 並不如很多人所想地欠缺特色。

從徐太志與男孩們開始，一路到現在，韓國音樂歷經了很多變遷。音色以金屬為基調 (Tinny) 的新傑克搖擺 (New Jack Swing) 早已走入歷史，取而代之的是電子舞曲，乃至於近期連號稱「迴響貝斯」(dub step) 的英國電音風格都開始顯現在某些歌曲裡，其中最著名的就是 2NE1 隊長 CL 所出的單曲「The Baddest Female」。傳統「韓國演歌」(trot) 的感覺還有一點

點，三不五時會跳出來露個臉，但頻率已經大不如前。最近很流行是一些歌曲乍聽之下像是大雜燴，就像是隨機挑出的三四首歌送作堆就完了。這樣的混搭，甚至可以說是亂搭，可能很多人聽不習慣，但這種超嗨的曲風早就是韓國迪斯可舞廳裡的定番，主要是 DJ 放歌很少在放整首的，都是一首舞曲跑一段就換，顯然一整首快歌對韓國年輕人來說已經不夠快了，要好幾首快歌一起上才夠爽。

一定要說 K-Pop 有什麼決定性的特徵的話，大概就是韓文了吧。韓文作為一種語言可以說短促帶勁，動感十足，而且拼音的密度很高。從很多方面來說，韓文跟嘻哈是天生一對，韓文的歌詞要配上音樂，基本上語言會處於主導的地位，你很難去忽視或降低韓文的存在感。你會發現同樣的一段旋律，韓文歌塞進去的音節就是特別多。而且因為現場唱跳是 K-Pop

裡不可或缺的一塊，因此創作者在寫歌的時候就已經在考慮編舞了。K-Pop 歌詞裡唱的東西也有特別之處，主要是相較於歐美的流行歌曲，K-Pop 比較不來說故事這一套，而是抽象的，概念的感受描述與比喻很多。雖然說韓曲裡也是你要我我要你，你想我我想你，但扣掉 JY．朴這個特例，大多 K-Pop 在性的描寫上是遠比西方來的隱晦而保守的。

這麼說起來，或許 K-Pop 最大的一個特色是「極其真誠」，K-Pop 不酸人，不悲情，不造口業。歌詞裡唱到愛，那是真愛，歌詞裡說失去愛很痛，那就是痛徹心扉；當然韓曲裡多數都是開心的事情，而那樣的開心也是真的。確實啦，K-Pop 有時候有點傻，甚至有點幼稚，但現代人能夠放下包袱，幼稚一下，或許也是 K-Pop 獲得擁戴的秘訣所在。

如果你也有星夢，好消息是

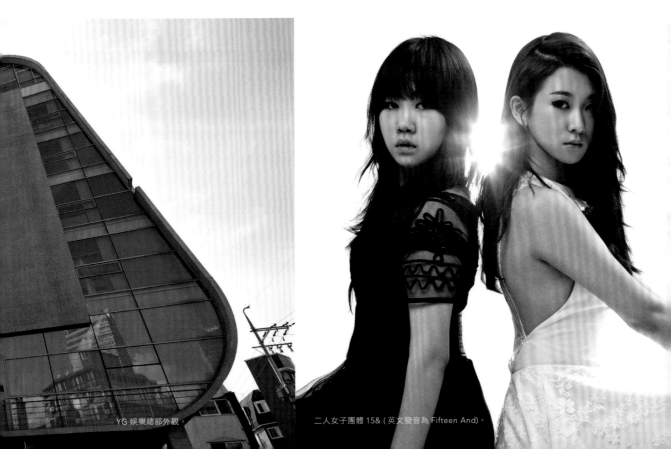

YG 娛樂總部外觀。　　　　　　　　　　二人女子團體 15&（英文發音為 Fifteen And）。

K-Pop 早已走出韓國，進軍全球，很多韓團都在韓國以外的地方招兵買馬。2PM 裡的尼坤 (Nichkhun) 是有美國籍的泰中混血，Miss A 裡的王霏霏 (Fei) 跟孟佳 (Jia) 都是中國人，然後 SM 娛樂裡的華裔藝人已經不少還有增無減，所以說 K-Pop 的國際化真的不是說假的。像前面介紹雖然不是韓國人，但至少都還是亞洲面孔，但其實西方人也已經開始在 K-Pop 裡嶄露頭角，如女子團體 Gloss 裡就有法國女聲 Olivia，另外像選秀節目 Kpop Stars 第二季裡也有一位班底是妮可・柯瑞 (Nicole Curry)。

不過話說回來，演藝之路絕對是非常蠻長而艱辛的一條道路，我們看到的成功案例都只是冰山一角，看不到的地方，潛藏在海底深處的可能是

幾千甚至幾萬個年輕人奮力想要爭取到那少少的機會，就為了加入幾家大唱片公司當學員。但這都還只是開始而已，因為就算進了唱片公司受訓，真正能出片的也是少之又少，更別說出片也不一定會紅，紅還有分普通紅跟爆紅了。從沒沒無聞去試鏡到真正成為眾人周知的明星，璞玉要面對長年的魔鬼訓練，而且還要在最短的時間內把韓文說得「乒砰叫」。

當然試鏡還是最基本的第一關啦。現今韓國所有的唱片公司都已經意會到選材的重要性，所以對有興趣的人來說，參加選秀的機會其實是比以往來得多。很多唱片公司，包括 YG 娛樂，都二十四小時在網路上接受毛遂自薦，另外一年之中也會辦好幾次活動，讓評估有潛力的新秀能夠有現

2PM

LOEN 娛樂旗下的四人女子團體 Brown Eyed Girls。

場秀自己的空間。另外規模夠大的唱片公司還會每年在美國也辦個一兩次試唱會，日本會有一次，然後在北方的加拿大、南半球的澳洲、鄰近的中國乃至於其他國家或地區也都開始出現類似性質的活動。不過當然最多的機會還是保留給韓國人自己。

在選秀的過程中，唱片公司跟製作人鎖定的是什麼呢？光聲音好是不夠的，會跳舞也只是基本，臉蛋好看更不是什麼保證。明星大家都愛，但明星特質不是三言兩語可以說清楚的，想具體掌握更是談何容易，有時候有就是有，沒有就沒有。還有想當明星還得趁年輕，因為 K-Pop 學員平均要受四年多的訓，所以機會的啟閉真的是轉瞬而已。

有幸通過面試，那只是開始而已，辛苦都還在後面。你得學唱歌、學跳舞、學語言，還有最重要的你要學當明星。你要開始早起，開始每天練到深夜，你會有流不完，擦不乾的汗水。

Wonder Girls

唱片公司會要你「住校」，你得跟其他學員擠在不算大的宿舍裡好省去每天通勤，你可以想像跟對手朝夕相處有多刺激。2PM 創團隊長朴載範 (Jay Park) 曾在《Spin》雜誌裡說那是天天上演的「割喉戰」。

一旦選擇走上演藝路，學業就變成要取捨。包括 JYP 的一些唱片公司會要求準藝人品學兼優，最好能唸完大學。但也有唱片公司沒意見，完全讓準藝人自己決定。

談戀愛，基本上免談。首先唱片公司一般都不希望藝人死會，而即便唱片公司不管，你從受訓到出片也都會忙到你天昏地暗，你大概只能跟工作談戀愛吧。偶像說穿了就是所有人的男朋友／女朋友，所以偶像有對象是大忌，想像中的男朋友／女朋友有「好朋友」，其他人還玩個「ㄆㄧˋ」啊，之前有女歌迷對男偶像的出遊對象出言不遜甚至威脅要對她不利，真的沒有什麼好稀奇。

明星的養成不只漫長，還非常燒錢。住宿、三餐、訓練的課程、師資、交通、行頭、配件、化妝，樣樣都是錢，所以有估計說唱片公司培育一位新人的預算是一年十萬美元上下。訓練得好幾年，一團又那麼多人，所以韓團一般都簽長約，十三年你覺得夠長嗎？不好意思還有更長的。而且殺頭的生意有人做，陪錢的，不好意思，誰那麼傻？所以韓國唱片或經紀公司抽的都很多，也難怪之前合約糾紛或血汗新聞時有所聞。所幸類似的狀況一再報導出來以後，合約的條件已經稍有改善，合約年數與抽成的趴數沒像早期那麼誇張了。事實上現在學員一旦「成角兒」，紅了，變大明星了，他們與唱片／經紀公司之前的權力平衡就會立馬主客易位。

電視也是 K-Pop 明星走紅的一項因素。類似美國偶像 (American Idol) 的選秀節目在韓國大受歡迎，像李夏怡 (Lee Hi)、朴智敏 (Park Jimin)、三人男團 Busker Busker 跟兄妹二人組樂童音樂家 (Akdong Musicians) 都是透過電視成為明星。電視已經成為新血加入 K-Pop 的一條新路，有可能掀起韓流二次革命，不過結果如何當然還是得繼續看下去。

板起臉孔，我想提醒大家一件事情。K-Pop 的團體雖然沒有到多如牛毛，但也有點每日一字了，而樹多有枯枝，製作人跟唱片公司老闆不會全部是好人，但這點其實任何國家都適用，不是到了韓國才這樣。總之要簽任何東西，同意任何事情之前，都請你先研究過，做了功課再說。懷抱明星夢可以，但請慎選唱片公司與在業界有好口碑的製作人，這樣當不成明星也不至於人財兩失。

K-Pop 跟韓國其他的東西一樣，都還不斷在變化與成長。不論 K-Pop 是啥，我保證幾年後又是一番新的風貌，這大概就是何以 K-Pop 會如此炫目，如此地呼風喚雨吧！

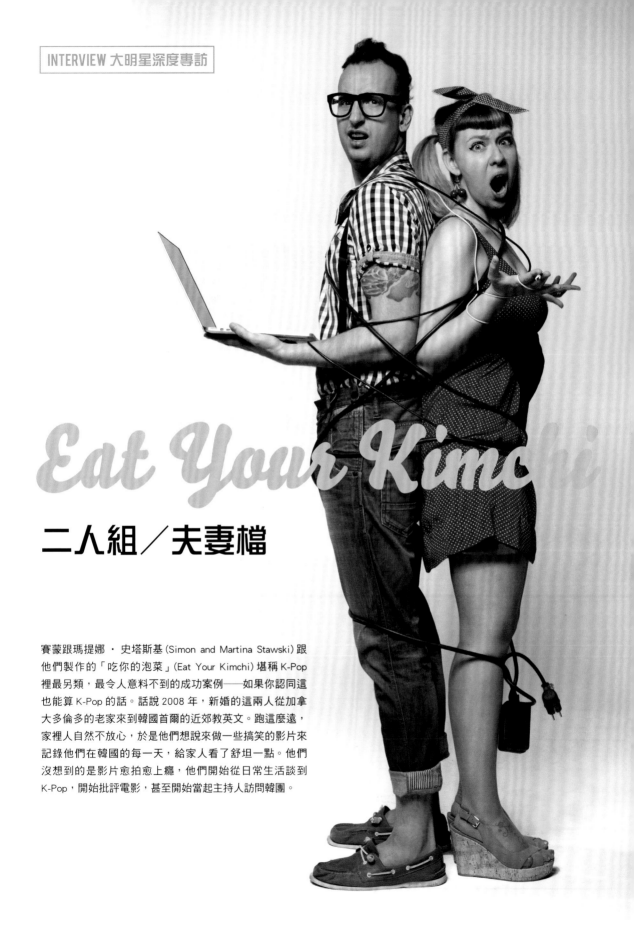

Eat Your Kimchi

二人組／夫妻檔

賽蒙跟瑪提娜 · 史塔斯基 (Simon and Martina Stawski) 跟他們製作的「吃你的泡菜」(Eat Your Kimchi) 堪稱 K-Pop 裡最另類，最令人意料不到的成功案例——如果你認同這也能算 K-Pop 的話。話說 2008 年，新婚的這兩人從加拿大多倫多的老家來到韓國首爾的近郊教英文。跑這麼遠，家裡人自然不放心，於是他們想說來做一些搞笑的影片來記錄他們在韓國的每一天，給家人看了舒坦一點。他們沒想到的是影片愈拍愈上癮，他們開始從日常生活談到 K-Pop，開始批評電影，甚至開始當起主持人訪問韓團。

慢慢竄紅的「吃你的泡菜」現已站穩腳步，YouTube 專頁有 34 萬人訂閱，累計更已經達到 1.3 億人次觀看。2012 年秋天他們發起了一個「群眾外包」(crowd sourcing)，希望募得資金來蓋間專業的錄音間，結果萬萬沒想到才短短七個小時不到，熱情的粉絲就慷慨解囊超過他們所需要的四萬美元，最後的數字更高達十萬美元以上。奇蹟發生的當下他們在網頁上寫道：「已哭。」後來又說：「等等，OK，還在哭。」

K-POP NOW：「吃你的泡菜」是怎麼開始的？
賽蒙跟瑪提娜：一開始真的只是打發時間，好玩。起初看我們東西的都是加拿大的親朋好友，所以第一次有人在 YouTube 上訂閱我們的影片，驚嚇指數還蠻高的。我們想說：「花惹發 (WTF)，真的假的，訂閱我們幹嘛？」
不過這也讓我們認真思考起路人的需求，畢竟網路是個開放的空間，於是我們開始做一些老少咸宜的東西，像是韓國的 T-Card(類似悠遊卡) 怎麼使用。我記得那時候韓國網路上的影片還很少，所以我們是把這當成一種公眾服務或日行一善在做。

K-POP NOW：你的影片是怎麼紅起來的？
賽蒙跟瑪提娜：你說紅這件事，我們現在還是覺得很扯，很難相信，真的。
總之，我們後來想說認真來做影片放上網，全職這樣做，然後我們研究了一下看可不可以把影片變成有時有刻的東西，就像電視節目那樣，結果我們初試啼聲的東西叫「音樂星期一」(Music Monday)，後來慢慢變成每天都有不一樣的東西。
至於你說我們的節目真的爆紅，我們也沒辦法指出一個很明確的時點。我們沒有哪個節目人氣特別高，我們只是堅持穩定產出，穩定成長。沒有像病毒行銷一樣的東西一下給我們增加幾千個新訂戶，我們只是每個月每個月看到訂戶與點擊人次增加，就這樣。後來是兩週年的時候我們評估自己可以慢慢大到不會倒，可以「自食其力」或「永續經營」吧。現在「吃你的泡菜」已經五歲了，你要說真的有比較明顯的突破也是四歲時候的事情吧。

K-POP NOW：你有任何節目製播或媒體相關的訓練或背景嗎？
賽蒙跟瑪提娜：我們兩個都不是媒體科班，沒有受過任何正式的訓練。我們只是喜歡按來按去讓螢幕上秀出我們要它秀的東西。求知慾強跟有毅力是我們的優點，其他就沒了。我們現在請的影片後製才是專業的，她一開口都是術語，我們都常常被她弄得啞口無言，我們跟她對話都會說大白話像：「喔，你是說那個乖乖隆地咚的神按鈕嗎？嗯，那個鈕很好，按下去都會有好事發生。」

K-POP NOW：粉絲對你們的熱情還蠻驚人的也，不輸 K-POP 的明星待遇喔，這是怎麼回事啊？
賽蒙跟瑪提娜：我覺得最讓我們驚訝的是去年去參加谷歌 (Google) 跟韓國文化廣播公司 (MBC) 的演唱會，出來的時候被粉絲包圍，結果兩分鐘的路我們走了四十五分鐘。在真實世界裡看到這麼多熱情的朋友，我們才在內心恍然大悟地 OS：「OK，不太對勁喔，我們真的把事情搞大了⋯⋯」就這個星期一 (2013 年 5 月 20 日)，我們去新加坡，結果機場有超多「影迷」接機，多到警察得出來維持秩序。我們嚇壞了，大家真當我們是 K-Pop 的明星嗎？」
對我們兩個來說，有這麼多人來當然很開心，我們也很想停下來跟大家聊天，逃走跟耍孤僻不是我們的本意。

K-POP NOW：K-POP 對你們走紅的幫助有多大？
賽蒙跟瑪提娜：非常大，不過我們不是只做 K-POP。我們還做非主流的獨立影片，也做類旅遊節目、影音部落格、韓國美食介紹等等，但確實 K-POP 確實是我們最搞笑的一塊。用韓流的東西我們真的很好發揮，我們在裡頭可以比較外放，作好了也比較多人愛看，所以說韓流真的對我們打開知名度幫助不小。

K-POP NOW：你們現在最喜歡哪些韓團？
賽蒙跟瑪提娜：YG 的幾組天團我們都愛，像 Big Bang、2NE1，還有江南大叔 Psy 也不錯。其他還有 SHINee、Super Junior、U-Kiss、T-ara 跟橙子焦糖 (Orange Caramel) 我們也愛。

Ze:A
Kevin Kim
帝國之子：金智燁

生於韓國的金智燁長年旅居澳洲，但在「祖國」的召喚下他通過了明星帝國娛樂 (Star Empire Entertainment) 的試鏡，先是成為了男團「帝國之子」(Ze：A) 的一員，後來又跟另外四名成員組成帝國之子子團 Ze：A Five。除了跟團體一起表演唱跳以外，金智燁還嘗試多方面的演藝工作，除以演員身分在音樂劇「光化門戀歌」(Love Song of Gwanghwanum) 軋上一角，他還在全英語的阿里郎廣播電台 (Arirang Radio) 擔任「熱門節奏」(Hot Beat) 節目主持人，拍過的廣告更是多不勝數。本書很高興有機會能有機會訪他。

K-POP NOW：一個在澳洲長大的小孩，怎麼會想到要加入 K-POP 呢？

智燁：我對 K-Pop 有興趣是十幾歲的時候韓流抵達澳洲。我第一次試鏡是演戲，那次是獻了馬丁貝德福特經紀公司 (Martin Bedford Agency)，包括像羅素 · 克洛 (Russel Crowe) 跟奧莉薇亞 · 紐頓 · 強 (Olivia Newton John) 都是他們旗下的大明星，所以能學習向這些大前輩的演技看齊，是很難得很寶貴的經歷。至於第二次試鏡則是演唱 K-Pop 歌曲，對象就是我後來加入的明星帝國娛樂 (Star Empire Entertainment)。

K-POP NOW：明星養成的訓練過程中，你最意外的部份是什麼？

智燁：唱歌需要的發聲練習跟唱跳需要的舞蹈課程都很辛苦，主要是我柔軟度差了點。另外長年沒有在韓國生活，

我對韓國的文化與韓文本身都有點陌生，要在短時間內學起來都不算容易。

K-POP NOW：說說你第一次亮相的公開表演是什麼狀況？

智燁：我第一次公開表演是跟帝國之子去忠清北道 (North Chung-cheong Province) 首府清州市 (Cheongju) 表演，那天我們先是掃街增加曝光，找地方貼海報，還跟路上的歌迷互動，最後則是在卡車的後面表演，那卡車兩側可以同時開啟，所以在韓文裡它有一個名字是「翼車」(Wing Car)。那次我們搭翼車到處表演有五十場，整個韓國都踏遍了，期間我們持之以恆的排練再排練，只希望台上演出能更完美。登台的前一天我們更會熬夜預演走位，大家的鬥志都維持在高檔，一點都不敢鬆懈。

第一次上台之前我真的是超抖，超緊張。但經驗慢慢有了以後我現在除了比較有自信，各種能力也比較到位了，但這都是一步一步培養出來的。

K-POP NOW：以藝人或以音樂人的身分而言，你未來最大的目標是什麼？

智燁：帝國之子裡每一個人都多元發展，他們之中有人作曲，有人演戲，有人主持，有人朝唱將努力。我自己有參與帝國之子迷你專輯「Illusion」裡「Step by Step」這首歌的填詞工作。未來我希望成為國際巨星，就像麥可傑克森那樣，他是我的偶像。

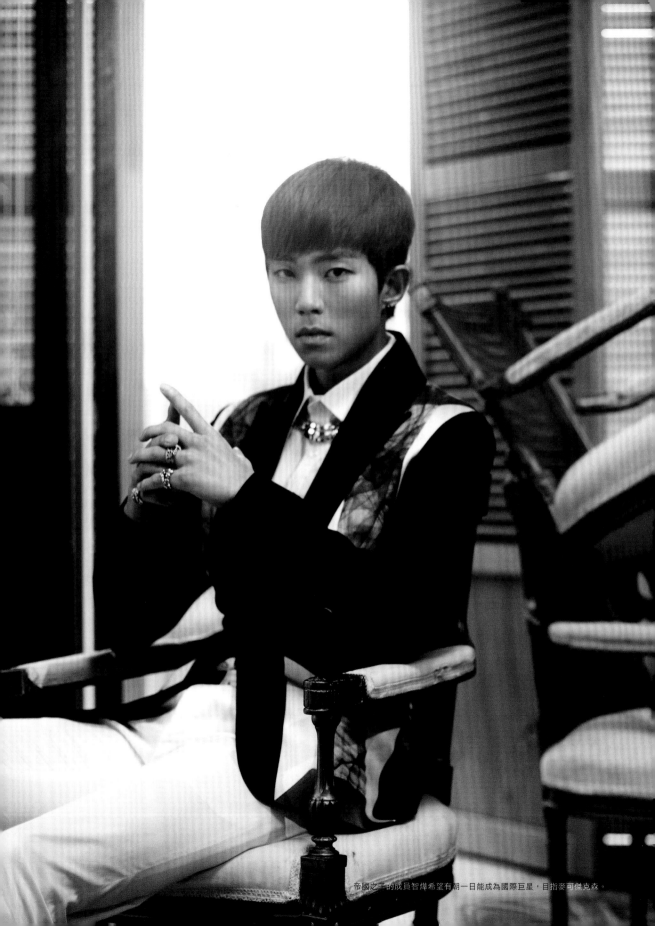

帝國之子的成員智燁希望有朝一日能成為國際巨星，目指麥可傑克森。

Fly to the Sky, FTTS：Brian

飛行青少年：朱玟奎

FTTS 是 2000 年初期韓國當紅的 K-Pop 團體，兩名成員分別是黃倫碩與朱玟奎，其中黃倫碩的暱稱是煥熙 (Hwanhee)，朱玟奎則有個英文名叫 Brian。FTTS 算是 SM 娛樂旗下的團體的異數，一方面他們成員只有兩個，跟其他師兄弟姐妹團比起來小的可憐，一方面他們不太唱電音，而是以慢歌或輕快的流行歌曲為主。2004 年與 SM 約滿之後，兩人「續攤」了幾年，期間煥熙跟布萊恩都嚐試了個人專輯。目前布萊恩仍活躍於韓國歌壇，另外也身兼廣播節目主持人與各種藝人身分。

K-POP NOW：談談你跟 K-POP 的淵源。

Brian：四歲我就想當藝人表演了，但在美國長大的過程中我一點機會都沒有（布萊恩是美籍韓人）。那時候美國還不時興亞洲的音樂，甚至是排斥。其實不要說當時，就算是現在，江南大叔在美國也只能算是一片歌手。總之既然有機會能成為 K-Pop 的一員，即便成功的機會很低，我也不想放棄。

我會去試鏡其實說來有點瞎。我不是自己報名，而是有個女生朋友看到傳單後跟主辦單位聯絡，然後幫我完成了報名的手續。我完全不知道她幫我「丟了履歷」，她也沒想到我會被挑上去試鏡。但很顯然她幫我弄的資料還蠻像回事，

然後接下來的一切就理所當然地發生了。那年是 1997 年。沒記錯的話，試鏡的過程很一般。我在他們的要求下唱了歌，秀了舞，演了一小段戲，還說了一些韓文，這是因為他們得知道我的韓文程度，畢竟我只是長得像韓國人的美國小孩。

K-POP NOW：試鏡的過程中有什麼特別的地方嗎？什麼東西最難？什麼最好玩？

Brian：我去之前沒想什麼，因為我沒有試鏡過，所以也沒有東西可以拿來比較。反正我就是人到了現場讓他們擺佈。緊張是很緊張啦，畢竟我當時才十六歲，還是個孩子。好玩的地方應該是現場的總監跟我說一家很大的唱片公司要親自「驗貨」，還說唱片公司願意負擔來回機票讓我到韓國一趟。我當時想的是：「好啊，就算沒選上我也等於免費去韓國度假！」

K-POP NOW：韓國的樂壇有哪件事情最需要改，在你看來？

Brian：我想最該改的是音樂的創作自由吧。我知道有些創作者或樂手可以自由發揮，想幹嘛就幹嘛，但大部分的樂手都像布偶任唱片公司擺佈，要他們唱歌就唱歌，唱片公司覺得能賣錢的歌，要他們打扮成什麼樣子就什麼樣子，

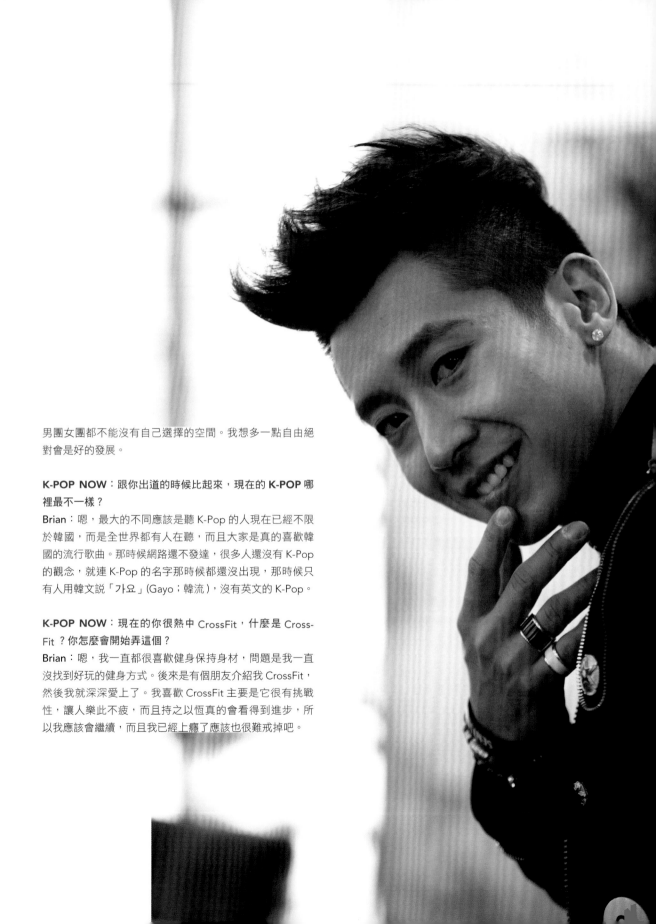

男團女團都不能沒有自己選擇的空間。我想多一點自由絕對會是好的發展。

K-POP NOW：跟你出道的時候比起來，現在的 **K-POP** 哪裡最不一樣？

Brian：嗯，最大的不同應該是聽 K-Pop 的人現在已經不限於韓國，而是全世界都有人在聽，而且大家是真的喜歡韓國的流行歌曲。那時候網路還不發達，很多人還沒有 K-Pop 的觀念，就連 K-Pop 的名字那時候都還沒出現，那時候只有人用韓文説「가요」(Gayo；韓流)，沒有英文的 K-Pop。

K-POP NOW：現在的你很熱中 CrossFit，什麼是 Cross-Fit ？你怎麼會開始弄這個？

Brian：嗯，我一直都很喜歡健身保持身材，問題是我一直沒找到好玩的健身方式。後來是有個朋友介紹我 CrossFit，然後我就深深愛上了。我喜歡 CrossFit 主要是它很有挑戰性，讓人樂此不疲，而且持之以恆真的會看得到進步，所以我應該會繼續，而且我已經上癮了應該也很難戒掉吧。

2AM 唱功深入人心，真情流露，大舉收服亞洲各地粉絲。

男子團體

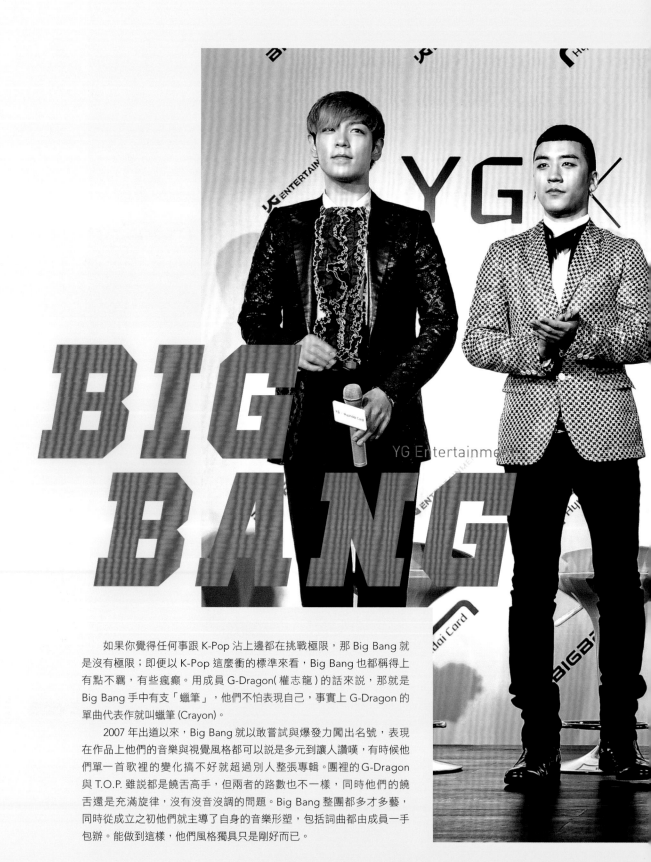

BIG BANG

　　如果你覺得任何事跟 K-Pop 沾上邊都在挑戰極限，那 Big Bang 就是沒有極限；即便以 K-Pop 這麼衝的標準來看，Big Bang 也都稱得上有點不羈，有些瘋癲。用成員 G-Dragon(權志龍) 的話來說，那就是 Big Bang 手中有支「蠟筆」，他們不怕表現自己，事實上 G-Dragon 的單曲代表作就叫蠟筆 (Crayon)。

　　2007 年出道以來，Big Bang 就以敢嘗試與爆發力闖出名號，表現在作品上他們的音樂與視覺風格都可以說是多元到讓人讚嘆，有時候他們單一首歌裡的變化搞不好就超過別人整張專輯。團裡的 G-Dragon 與 T.O.P. 雖說都是饒舌高手，但兩者的路數也不一樣，同時他們的饒舌還是充滿旋律，沒有沒音沒調的問題。Big Bang 整團都多才多藝，同時從成立之初他們就主導了自身的音樂形塑，包括詞曲都由成員一手包辦。能做到這樣，他們風格獨具只是剛好而已。

Big Bang 除了音樂走在時代前面，時尚穿著也是他們的一大賣點。

韓文專輯	Since 2007 (2006)。Remember (2008)
韓文迷你專輯	Always (2007)。Hot Issue (2007)。Stand Up (2008)。Tonight (2011)。Alive (2012)
日文專輯	Number 1 (2008)。Big Bang (2009)。Big Bang 2 (2011)。Alive (2012)
成員個人專輯	**TOP**／GD & TOP (2010)
	太陽／Hot (2008)。Solar (2010)
	G-Dragon／Heartbreaker (2009)。GD & TOP (2010)。One of a Kind (2012)。Coup d'Etat (2013)
	大聲／D'scover (2013)
	勝利／VVIP (2011)
粉絲俱樂部	VIP
官方應援色	黑色、黃色

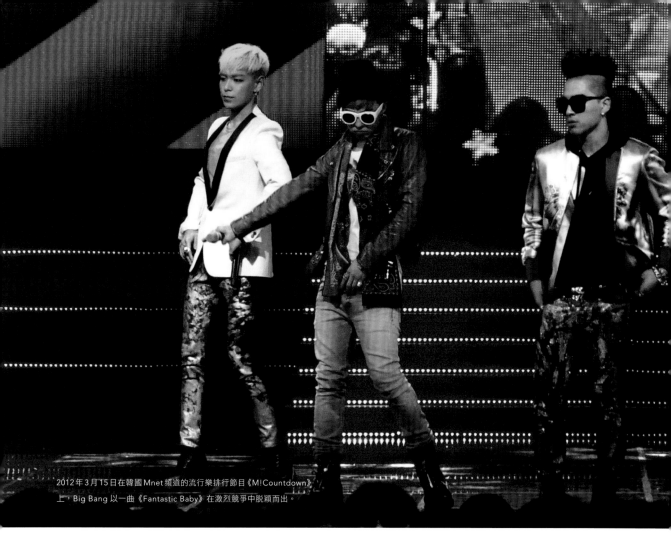

2012年3月15日在韓國Mnet頻道的流行樂排行節目《M!Countdown》上，Big Bang 以一曲《Fantastic Baby》在激烈競爭中脫穎而出。

G-Dragon(權志龍)
August 18, 1988 (leader)

Daesung(姜大聲)
April 26, 1989

Taeyang(東永裴)
May 18, 1988

T.O.P(崔勝鉉)
November 4, 1987

Seungri(李升炫)
December 12, 1990

　　如果世上真的有人生來就是要當明星，那人只能是 G-Dragon。七歲時他已經是兒童團體 Little Roora 的成員，之後經 SM 娛樂多年培訓後轉到 YG 娛樂落腳，最終以 Big Bang 的一員出道。從 Big Bang 發跡以來，G-Dragon 就展現了狂野的天賦，他的衣著與外型只能用「七十二變」來形容，而且完全不會自我設限，彷彿他就是想挑戰觀眾對時尚的概念。不靠 Big Bang，他的個人單曲或專輯也賣得極好，好幾位歐美的樂評都點名他的「Crayon」(蠟筆) 是 2012 年的「名曲」。

　　2013 年 9 月，G-Dragon 發行了他的第二張正式個人專輯，結果這張名為「Coup d'Etat」(政變) 的作品毫無懸念，一發行就衝到海內外大

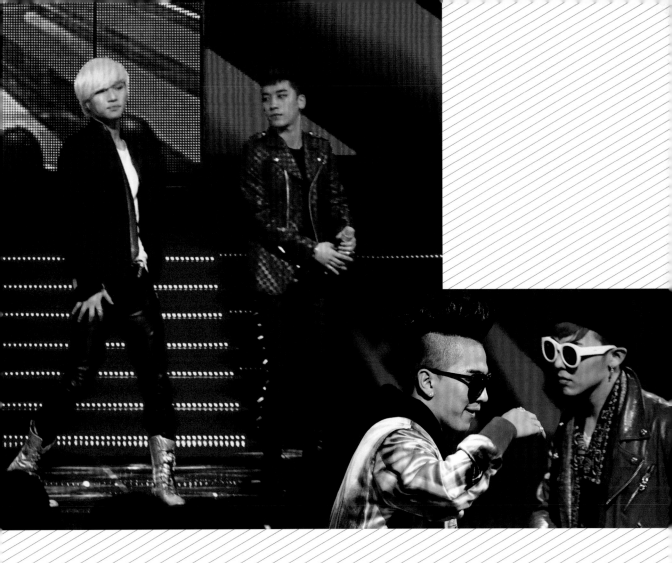

小暢銷榜的排頭，再次以前衛的風格
獲得好評，可以說是叫好又叫座。
這張專輯風格多變，秀味十足，包
括 G-Dragon 在「Niliria」裡與 Missy
Elliot 互尬饒舌，在倫敦用「Crooked」
搖滾，在「Who You?」的音樂錄影
帶裡搞怪，甚至還在「Black」裡找來
YG 娛樂的師妹 Jennie Kim 跟他情
歌對唱。

　　跟 G-Dragon 一樣，Big Bang 的
另外一位成員太陽也早早就展現明星
特質，才十一歲就加入了 YG 娛樂，
這兩人早在師兄二人團體 JinuSean
的單曲「A-Yo」MV 裡一同露臉過。
G-Dragon 跟太陽原本是要組個兩人
團體的，但後來唱片公司改變了想法，
索性把團體給搞大。

　　T.O.P. 十幾歲就以 Tempo 的藝名唱

起饒舌，後來被 YG 發掘。除了跟 Big
Bang 一起或單獨表演以外，T.O.P. 還
是全團中演戲最有表現的，包括在戰
爭片《走進戰火中》(71：Into the Fire)
跟若干電視劇裡都看得到 T.O.P. 的身
影，其中電視劇裡很紅的一部是女主
角為金泰熙的「特務情人」(Iris)。

　　大聲人如其（藝）名，是 Big Ba-
ng 的主唱。他對自己的唱功非常有
信心，所以還自行出了一首單曲
《Trot》，這歌除了有點「超齡」以外，
同時形像跟感覺也與 Big Bang 平日的
嘻哈作風大異其趣。

　　勝利來自光州，原本是地方上舞
團的成員，要知道韓國的 Breaking 是
世界有名的，水準極高。在 Big Bang
的選秀實境秀裡頭，YG 娛樂本來已經
把勝利給剔除掉了，但勝利後來得到

第二次機會也順利敗部復活，終於成
為了 Big Bang 的一員。

　　Big Bang 是 K-Pop 裡的「壞男
孩」，這幾年下來也歷經了幾次負面新
聞的「震撼教育」，但對死忠的歌迷來
說，男孩不壞就不可愛，只能說壞壞
的氣質也是 Big Bang 的一種魅力吧。

　　2012 跟 2013 這兩年，Big Bang
的世界巡迴跑了十二個國家，累計進
場的歌迷超過 80 萬名。感覺上 Big
Bang 不是合體在巡迴就是分頭在出個
人專輯，不知不覺一年多過去了都沒
有 Big Bang 專輯的消息，怎麼說他們
也是屬一屬二的韓團啊。雖然所屬的
YG 娛樂保證很快有更多作品請大家拭
目以待，問題是對 Big Bang 迷來說，
很快永遠太慢，更多永遠不夠。

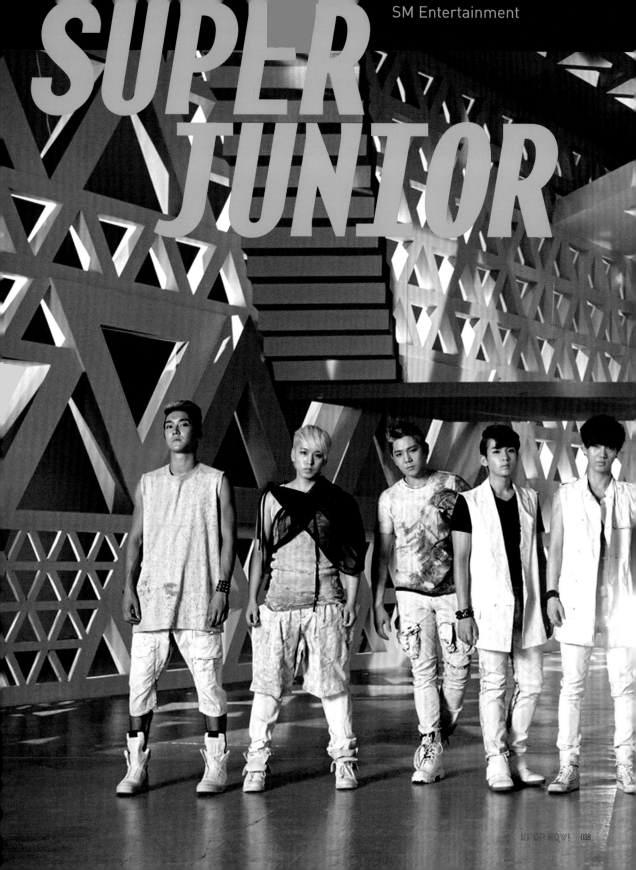

SUPER JUNIOR

Super Junior 無疑是亞洲大團，聲勢如日中天，問時他們人多，站出來氣勢就是不同，2005 年出道以來，Super Junior 已經席捲了中國、菲律賓、台灣與泰國等地的排行榜，中國甚至還替他們出了郵票！

從一開始，Super Junior 就想跨出韓團的格局，在世界的舞臺上表演，如他們的子團 Super Junior-M 裡就有來自中國的周覓與台灣跟加拿大混血的 Henry。Super Junior 的首支單曲才發行幾個月就登上排行榜王座，2005 年首張完整專輯也非常成功。2007 年他們再接再厲推出第二張專輯《Don't Don》，更上層樓的態勢日趨明顯。不過真正讓他們不可一世，無人不知的，得要算是他們第三張，也是最熱賣的一張專輯《Sorry，Sorry》，除非那時你人不在亞洲，不然你一定聽過。

韓文專輯	Super Junior05 (Twins)(2005)。Don't Don (2007)。Sorry,Sorry (2009)。Bonamana (2010)。Mr. Simple (2011)。Sexy, Free & Single (2012)
韓文迷你專輯	Show Me Your Love (2005)(與東方神起合作)。U (2006)
日文單曲	Bonamana (2011)。Mr. Simple (2011)。Opera (2012)。Sexy, Free & Single (2012)。Hero (2013)
粉絲俱樂部	妖精-ELF (Ever-lasting Friends的縮寫，意為永遠的朋友)
官方應援色	珍珠寶石藍 (Pearl sapphire blue)

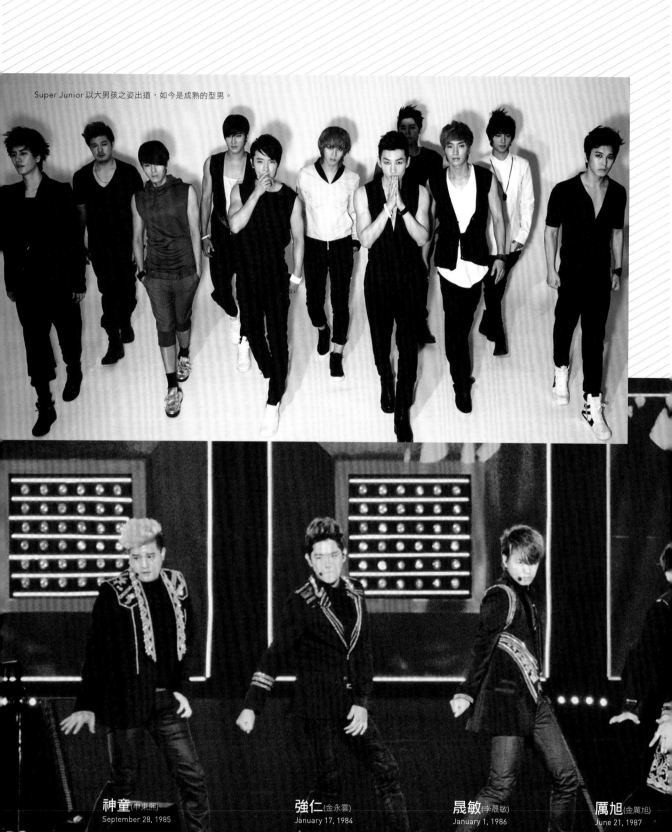

Super Junior 以大男孩之姿出道，如今是成熟的型男。

神童(申東熙)
September 28, 1985

強仁(金永雲)
January 17, 1984

晟敏(李晟敏)
January 1, 1986

厲旭(金厲旭)
June 21, 1987

Super Junior 可以說是暢銷曲製造機，更是排行榜的常客。就說鄰近的台灣好了，Super Junior 就在當地重要的線上音樂服務 KKBox 榜上盤據第一名長達 121 週之久，這段時間 Super Junior 有幾首歌 接力，分別是《Bonamana》、《Mr. Simple》與《Sexy Free & Single》，完全是無縫稱冠。

另外一項從開始就有的傳統就是子團。由圭賢、厲旭、藝聲三人所組成的 Super Junior-K.R.Y 在 2006 年尾聲發表了他們首支單曲，Super Junior-T(T 代表 Trot，韓國傳統的流行樂曲：演歌) 則在 2007 年初初試啼聲。

SuperJunior-M(M 代表 Mandarin：中文的通用語國語或普通話)；Super Junior-H(H 為 Happy，代表快樂之意) 的成員則包含有隊長利特、銀赫、強仁、神童、晟敏與再次出現的藝聲。最後甚至連東海跟銀赫都另外組成了 Super Junior 專屬的男男組合。

截至目前，Super Junior 已經在臉書上累積了 650 萬個讚，每一位成員也都各自在推特上大批的擁護者，少則也有個 60 萬人追蹤 (是那位就不說了)，多的話像東海可以到 350 萬人，始源更高達 380 萬人。當然像在中國的微博上、在韓國的 Cyworld 上，乃至於大大小小的社群媒體上，追隨

Super Junior 的歌迷也是數以百萬計，而且趨勢看上不看下。他們最近一次的世界巡迴「Super Show 5」跑了 15 國，唱了 27 場，每場台下聆聽的歌迷都是幾萬幾萬在算，然後他們最近一回超過三小時的表演還被評為大排場卻無冷場的 K-Pop 代表作。菲律賓一家報紙盛讚他們帶來了「純粹、無瑕、賞心悅目的表演」。

成員眾多的 Super Junior 動態也多，好幾個成員正在當兵，因此現役的成員約剩八名。唯一可以確定的是我們可以對 Super Junior 有信心，他們會繼續為 K-Pop 帶來好聽的歌曲。

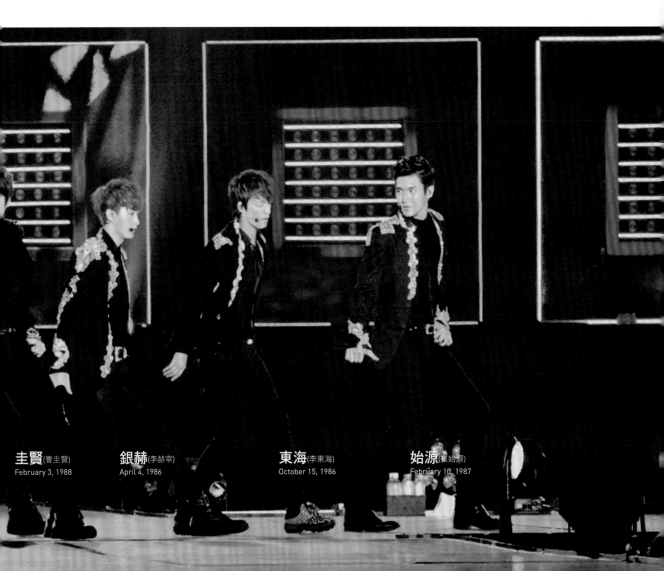

圭賢 (曹圭賢)
February 3, 1988

銀赫 (李赫宰)
April 4, 1986

東海 (李東海)
October 15, 1986

始源 (崔始源)
February 10, 1987

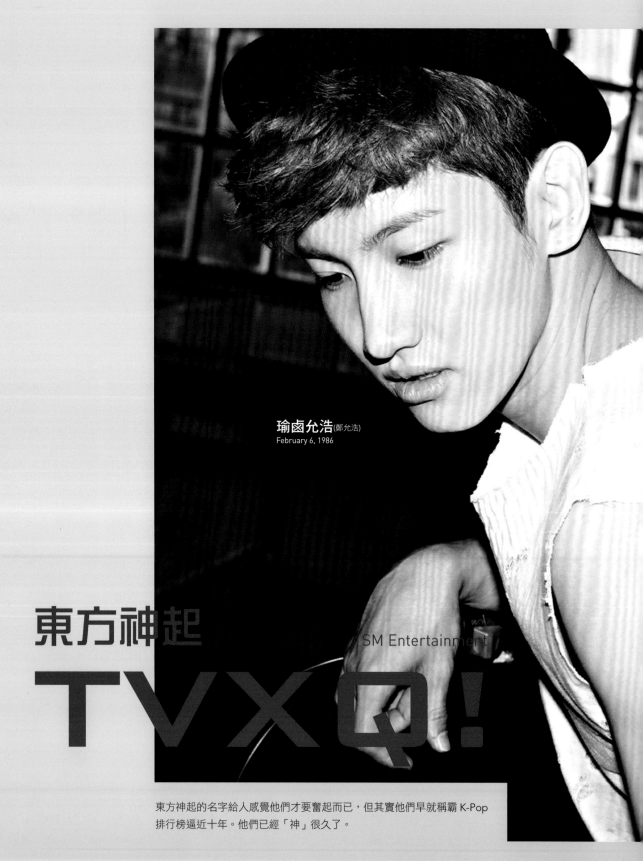

瑜卤允浩(鄭允浩)
February 6, 1986

SM Entertainment

東方神起
TVXQ!

東方神起的名字給人感覺他們才要奮起而已，但其實他們早就稱霸 K-Pop
排行榜逼近十年。他們已經「神」很久了。

韓文專輯	Tri-angle (2004)。Rising Sun (2005)。《O》-Jung.Ban.Hap (2006)。Mirotic (2008) Keep Your Head Down (2011)。Catch Me (2012)
韓文迷你專輯	Hug (2004)。The Way U Are (2004)。Christmas Gift from Dong Bang Shin Gi (2004) 2005 Summer (2004)
日文專輯	Heart, Mind and Soul (2006)。Five in the Black (2007)。T (2008)。The Secret Code (2009) Tone (2011)。Time (2013)
粉絲俱樂部	Cassiopeia (韓國)。Big East (日本)
官方應援色	Pearl Red

最強昌珉 (沈昌珉)
February 18, 1988

昌珉與允浩的東方神起，超神！

最強昌珉與瑜鹵允浩不愧是風格百變的看板韓星，時而年輕帶有玩心，時而成熟穩定。

東方神起的團名可以並存在中日韓文的漢字體系中，當然發音非常不一樣。這其實蠻有趣的，東方神起在原版的韓文裡念起來是「Dong Bang Shin Ki」，在中文裡是「Tong Vfang Xien Qi」，在日文裡是「Tohoshinki」。

成立在 2004 年的東方神起很快成了 SM 娛樂的門面，他們的歌曲旋律夠流行，另外更靠真刀真槍的清唱（a cappella）與清新不油膩的鋼琴伴奏風靡歌壇。不過他們真正的突破應該是 2006 的專輯《Mirotic》，事實上說這專輯是 K-Pop 史上的一大里程碑也毫無不為過。專輯裡的同名主打《Mirotic》除了是一首超紅的電子舞曲，也是貨真價實的 K-Pop 經典。另外跟很多其他的 K-Pop 前輩一樣，昌珉與允浩也唱而優則寫，兩個帥哥開始創作、製作他們自己的歌曲。不過話說回來，他們最重要的成就還得算是在國際上累積的聲勢與各地歌迷的肯定。對於在大約 2004、2005 年到 2008、2009 年迷上 K-Pop 的人來說，東方神起就等於 K-Pop，而這絕不是什麼意外或偶然，SM 娛樂原本就打算把東方神起打造為國際級的明星。首先在日本他們培養出了一群忠實粉絲，很快地泰國跟中國，乃至於世界各地都有了他們歌迷的身影與蹤跡。

到了今天，允浩跟昌珉一點都沒有變弱的感覺，東方神起還再不斷起飛。他們最近一次的世界巡迴到了中國、馬來西亞、美國、智利，還有其他地方，真的是足跡踏遍全球，但票一樣是秒殺。他們 2013 年到日本一共五個場館表演，場場爆滿，買票進場的人數創下 85 萬人次的紀錄。另外他們最新在日本發行的單曲「Ocean」也延續了一路以來每首冠軍金曲的人氣與買氣。

從 2003 年 12 月首發算起，東方神起也走過了十年的歲月，他們無疑是 K-Pop 史上極具代表性的團體。允浩跟昌珉都不是年輕男孩了，但輕熟男的兩人一點都沒有走下坡，東方神起一定會繼續神，繼續昂起！

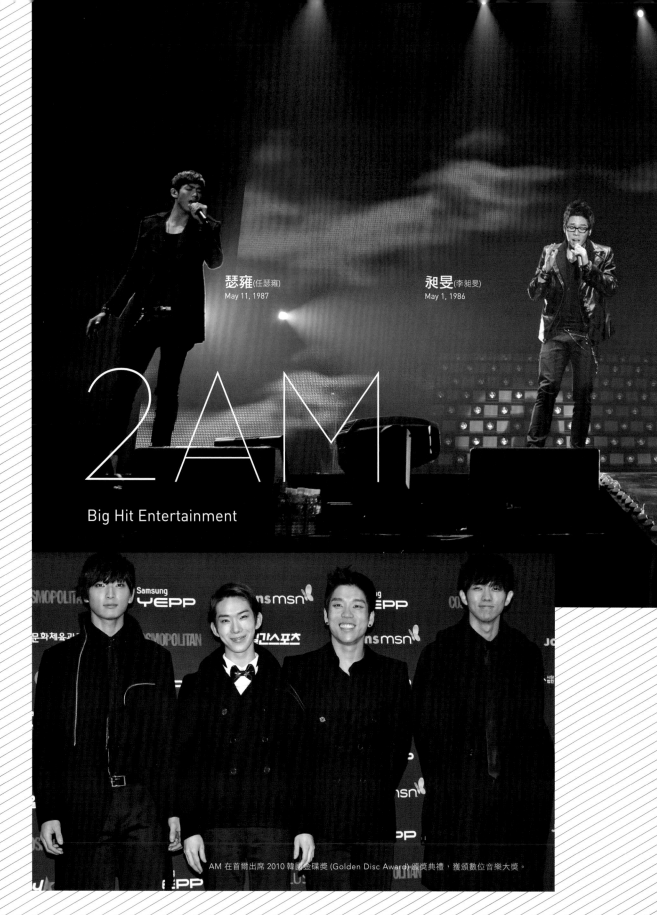

瑟雍(任瑟雍)
May 11, 1987

昶旻(李昶旻)
May 1, 1986

2AM

Big Hit Entertainment

2AM 在首爾出席 2010 韓國金碟獎 (Golden Disc Award) 頒獎典禮，獲頒數位音樂大獎。

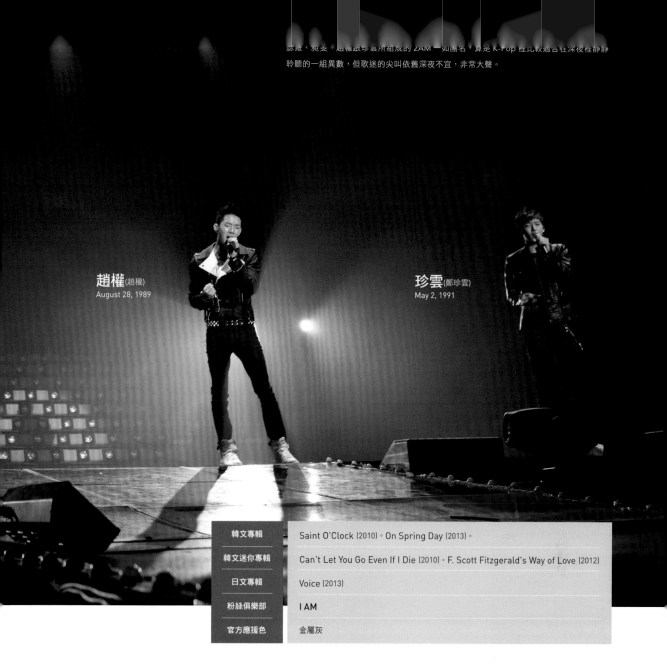

趙權(趙權)
August 28, 1989

珍雲(鄭珍雲)
May 2, 1991

韓文專輯	Saint O'Clock (2010)。On Spring Day (2013)。
韓文迷你專輯	Can't Let You Go Even If I Die (2010)。F. Scott Fitzgerald's Way of Love (2012)
日文專輯	Voice (2013)
粉絲俱樂部	I AM
官方應援色	金屬灰

　　跟昶旻形成強烈對比的是趙權。趙權可是受訓了七年才走到幕前。不過雖然他在「小聯盟」待了那麼久，加入 2AM 的時間也最晚，但他卻能以隊長之姿帶領 2AM 這個唱功一流又充滿靈魂的音樂團體。除了歌手的身分，眼下趙權還是說非常搶手的「全方位藝人」。他參與的綜藝節目包括 2009 年起的《我們結婚了》，這節目大家應該不陌生，另外還有《家族的誕生》(Family Outing) 跟其他眾多電視企劃。多才多藝的趙權還有電視劇跟音樂劇演員的多重身份，其中跟音樂劇扯上關係是因為他參加了韓版《萬世巨星》(Jesus Christ Superstar) 的演出。

　　趙權是 K-Pop 的一員，骨子裡卻也是個 Rocker，還是高中生的他就有玩 Band 的經驗。直到今天他的吉他功力都頗受肯定，興致來了也想「輕度」搖滾也難不倒他。事實上好幾次音樂節裡也有他吉他 solo 的紀錄。

　　除了趙權，瑟雍也屬於「外務」很多的 2AM 成員。他出演過電視劇「夢想起飛」(Dream High) 與根據韓國人氣網路漫畫家 Kang Full 作品改編成的電影「無法忘記你」(26 Years)，另外瑟雍還翻唱過瑞典藝人艾維奇 (Avicii) 的電音神曲「Levels」。

　　2AM 還有一項紀錄也可以在 K-Pop 裡「鶴立雞群」，那就是他們的平均身高是韓團裡數一數二高的，不過四名團員就有三個身高超過 180 公分。

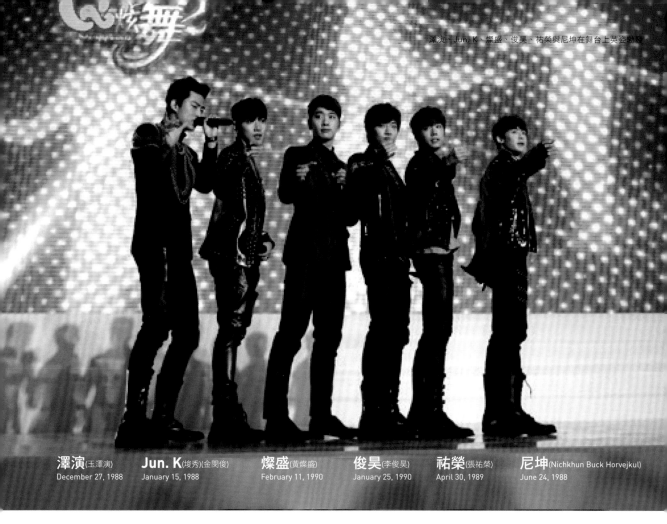

澤演(玉澤演)	Jun. K(埈秀)(金閔俊)	燦盛(黃燦盛)	俊昊(李俊昊)	祐榮(張祐榮)	尼坤(Nichkhun Buck Horvejkul)
December 27, 1988	January 15, 1988	February 11, 1990	January 25, 1990	April 30, 1989	June 24, 1988

JYP Entertainment

2PM

　　準團體 One Day 裡快節奏的另外一半，當然就是 JYP 的旗艦級男團 2PM 了。「Hot Blood」紀錄片過了沒多久，2AM 與 2PM 兩兄弟團相偕登場後沒多久，2PM 就以一首「10 Out of 10」躍上了 K-Pop 的舞臺，這是首高亢的搖滾電吉他舞曲，編舞也非常之高難度。不過真正讓 2PM 大紅大紫的，還得算是他們的第二首單曲「Again and Again」，這首歌有聽的人會朗朗上口的旋律與彷彿洗腦般嗶嗶嗶的副歌，結果 2PM 就這樣成了貨真價實的天團。

　　不過事情往往不像年輕人想得那麼美好，老天爺總是喜歡作弄人。2PM 成軍問世才剛過一年，也就是 2009 年，他們的高人氣的隊長（朴）宰範就離隊，迫使他們不得不調整隊形重新出發。所幸在其餘六名團員的齊心付出下，2PM 的星途沒有受到太大的影響，2PM 依舊一路向北，成了 K-Pop 裡閃耀的一顆明星。2PM 最容易讓人注意到的特色是他們有一位泰裔美籍的成員尼坤。尼坤是第一個非韓籍的韓團成員，發掘他的不是別人，正是 JY 朴軫泳本人，當時尼坤才十幾歲，就在 K-Pop 在美國所辦

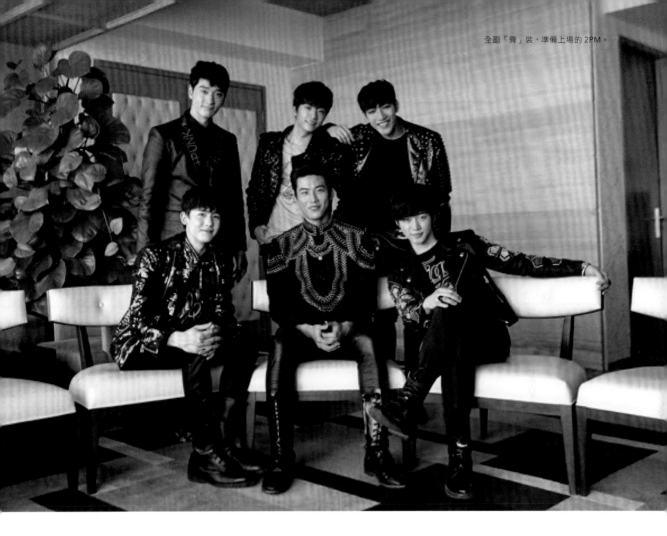

全副「舞」裝，準備上場的 2PM。

前成員	宰範(朴宰範)
韓文專輯	The First Album 1：59PM (2009)。Hands Up (2011)。Grown (2013)
日文專輯	Republic of 2PM (2011)。Legend of 2PM (2013)
日文迷你專輯	Still 2：00PM (2010)
粉絲俱樂部	Hottest
官方應援色	金屬灰 (Metallic grey)

的活動裡讓 JY 眼睛為之一亮。JY 當機立斷帶尼坤回韓國受訓，而泰語很溜的尼坤也不負眾望，成為了 K-Pop 進軍國際的一把利器。他在泰國的人氣不在話下，在其他區域也頗受好評。另外值得一提的是成員裡最年輕的燦盛在 2PM 成軍前就已經很紅了，2006 年的超人氣情境喜劇「穿透屋頂的 High Kick」(High Kick!) 裡他就是班底。

較之其他韓團，2PM 的形象比較成熟，比較像大人，雖然最近很多男團也開始穿西裝打領帶，但開風氣之先的絕對非 2PM 莫屬。另外一點跟其他韓團大相逕庭的是 2PM 沒有隊長。當然熟悉他們的人都知道他們原本有位隊長是宰範，但宰範離隊後他們決定不選新隊長了，因為 2PM 不需要，他們希望成員的感覺都是平等的。

歷經了在 K-Pop 的宇宙裡像是兩億年的兩年沒有發片，期間專注在海外的宣傳，2PM 在 2013 年推出了回歸之作「Grown」。這張專輯裡有團體成軍以來最經典、最抒情、編曲最細膩的單曲「A.D.T.O.Y.」，但 Grown 作為一張專輯並不算超級成功，所幸專輯銷量與演唱會門票還是非常搶手，2PM 依舊日正當中，午後兩點還是很熱。

B.A.P.

TS Entertainment

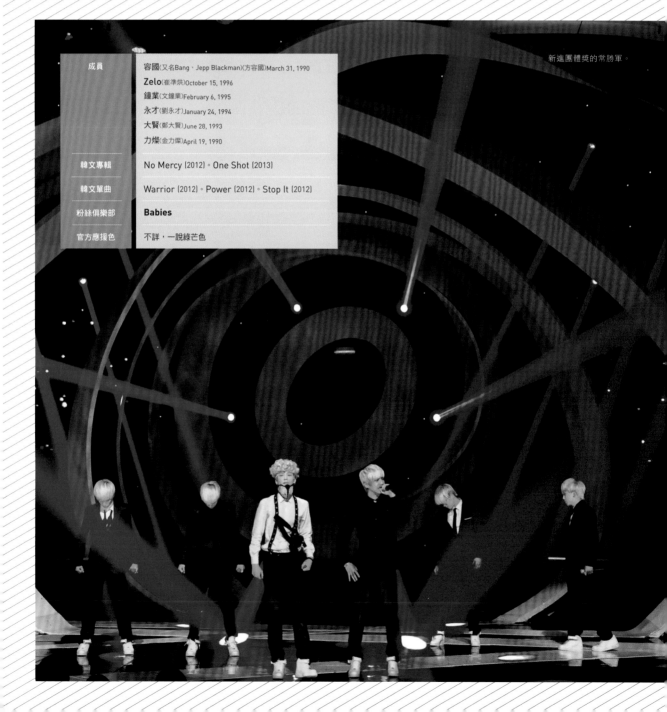

新進團體獎的常勝軍。

成員	容國(又名Bang、Jepp Blackman)(方容國)March 31, 1990
	Zelo(崔準烘)October 15, 1996
	鐘業(文鐘業)February 6, 1995
	永才(劉永才)January 24, 1994
	大賢(鄭大賢)June 28, 1993
	力燦(金力燦)April 19, 1990
韓文專輯	No Mercy (2012)。One Shot (2013)
韓文單曲	Warrior (2012)。Power (2012)。Stop It (2012)
粉絲俱樂部	**Babies**
官方應援色	不詳，一說綠芒色

B.A.P. 新則新，2012 年才推出第一首單曲，但他們雄心萬丈毋需質疑，也很清楚自己想往哪兒去。他們的團名說明了一切，因為 B.A.P. 代表的就是 Best(最殺)、Absolute(不妥協) 跟 Perfect(完美) 這三個英文單字。口氣這麼大，表現當然不能太差，否則就太瞎了。於是 B.A.P. 一不做二不休，把 2012 年差不多的新進團體獎都拿完了，所以這麼看來，他們真的可以走路有風一段時間了。

　　跟大部分 K-Pop 團體不一樣的是 B.A.P. 走比較狠，比較 man，比較「葷素不拘」的路線，嘻哈元素在他們的演繹之下，感覺就是比別團強烈。隊長容國出身非主流的嘻哈舞團 Soul Connection，當時他藝名是 Jepp Blackman。從加入 B.A.P. 之前，容國就常為單曲填詞，如今 B.A.P. 的風格也反映了他的創意。

　　力燦雖然兼具饒舌歌手的身分，但他的背景其實很特殊。他國高中讀的都是韓國國立傳統音樂學校，英文校名是 National Korean Traditional Music (Junior) High School，目前也還在韓國國立藝術大學 (Korea Na-tional University of Arts) 進修。

　　B.A.P. 的單曲「One Shot」MV 裡頭顯然不是只有一聲槍響，精心安排的劇情讓人想到韓國人喜歡撂狠話說「你死，我死，要死大家一起死」。不要看 MV 這麼誇張，這支單曲甫推出就衝上美國告示牌 (Bilboard) 的國際音樂榜 (World Music) 第一名，B.A.P. 顯然不是來亂的。

　　雖然真的是韓團裡的超級生力軍，成員都超級年輕，2013 年 B.A.P. 已經單獨到過美國巡迴，去了四個城市表演。更特別的是美國是他們踏出韓國的第一站，不像大部分團體都選擇日本這張安全牌。

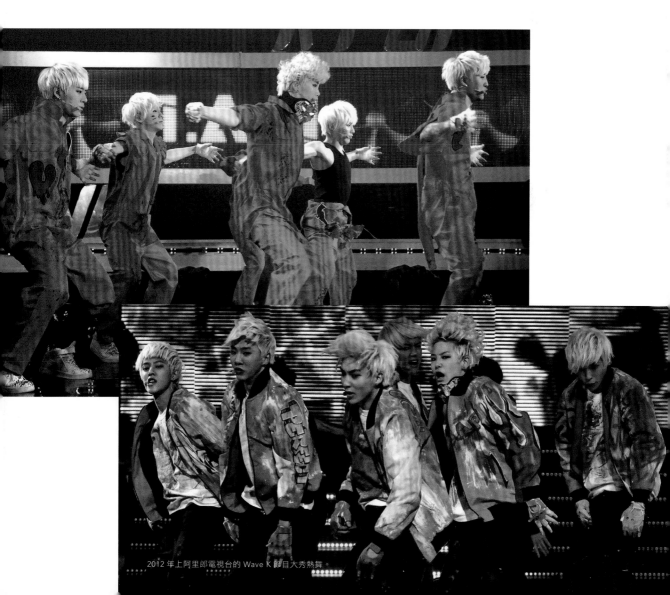

2012 年上阿里郎電視台的 Wave K 節目大秀熱舞。

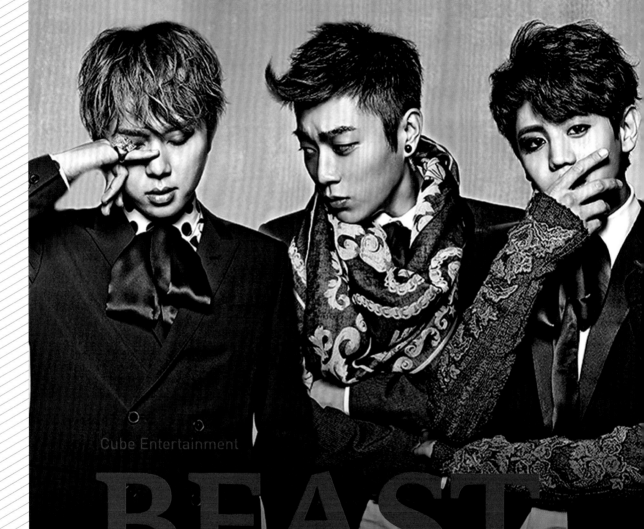

俊亨 (龍俊亨)
December 19, 1989

斗俊 (尹斗俊)
July 4, 1989

耀燮 (梁耀燮)
January 5, 1990

Cube Entertainment

BEAST

韓文專輯	Fiction and Fact (2011)。Hard to Love, How to Love (2013)
韓文迷你專輯	Beast Is the B2sST (2009)。Shock of the News Era (2010)。Mastermind (2010) My Story (2010)。Lights Go On Again (2010)。Midnight Sun (2012)
日文專輯	So Beast (2009)
粉絲俱樂部	B2UTY
官方應援色	深灰色

用一首首大賣的單曲，Beast 的俊亨、斗俊、耀燮、起光、東雲、賢勝證明了 Beast 不是扶不起的阿斗，不是菜尾，不是唱片公司撿剩下不要的東西。

起光 (李起光)
March 30, 1990

東雲 (孫東雲)
June 6, 1991

賢勝 (張賢勝)
September 3, 1989

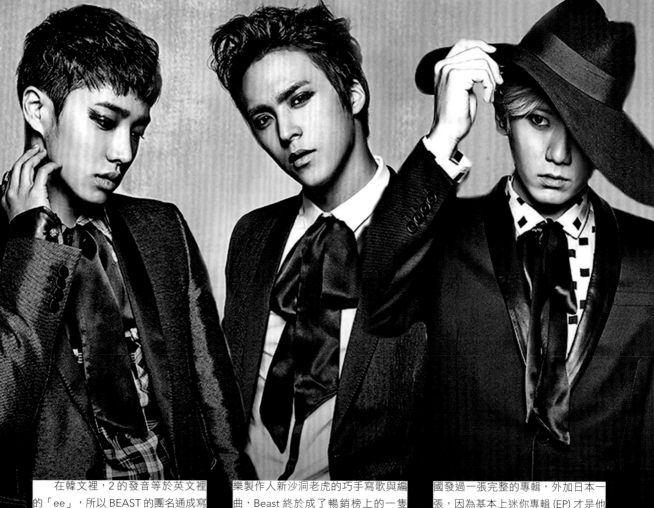

在韓文裡，2 的發音等於英文裡的「ee」，所以 BEAST 的團名通成寫成「B2ST」。Beast 從 2009 年出道以來盡嚐走紅滋味，這不值得大驚小怪，值得稍微大驚小怪的是他們是個很特別的團體，特別之處在於他們其實是集合了各唱片公司砍掉的學員。以隊長斗俊為例，他就參加過電視實境秀「Hot Blood」，沒錯，就是最後推出 2AM 跟 2PM 的「Hot Blood」，只是他沒選上罷了。另外賢勝則是沒選上 Big Bang。

所幸天無絕人之路，伯樂在韓國輩出。終於有 Cube 娛樂看出了這六個小子的明星潛質，再配合上王牌音樂製作人新沙洞老虎的巧手寫歌與編曲，Beast 終於成了暢銷榜上的一隻「猛獸」。要比節奏快，韓團裡還真沒幾人敢向 Beast 叫陣，更別說他們歌曲的製作都是出自無懈可擊，新意十足的名師之手。

Beast 全團都參與專輯的製作，但要挑一人最活躍那得算是俊亨，畢竟他一人就包辦了團體兩位數單曲的詞曲創作。事實上單獨來看，他也是今日韓國樂團最多產的詞曲高手，能排在他前面的只有大名鼎鼎的 G-Dragon 與天團「神話」裡的（李）玟雨。

雖然成名多年，但 Beast 只在韓國發過一張完整的專輯，外加日本一張，因為基本上迷你專輯 (EP) 才是他們發片的主力，而且他們的迷你專輯都賣超好，所以也沒人能多嘴什麼。畢竟認真說起來，K-Pop 的未來還得靠他們呢！

即便出了韓國 Beast 也還是十分吃得開，演唱會更是一場一場開。2001 年，Beast 跟 Cube 娛樂的師兄弟姐妹合開了 K-Pop 在南美洲天字第一號的售票演唱會。他們本身 2012 年的世界巡迴則去了八個國家，當中包括德國、泰國與印度尼西亞；2013 年的新點則有大馬（馬來西亞）。

BUSKER BUSKER

韓文專輯	Busker Busker 1st Album (2012)
	Busker Busker 2nd Album (2013)

若説有人能從沒沒無聞出發，單靠網路跟口碑就闖出名號，一舉成為 2012 年 K-Pop 最大的亮點，你會以為我在説誰？江南大叔？那你一定不是韓國人。土生土長的韓國人會有另外一個答案，那就是 Busker Busker，這個團體能崛起的傳奇，其令人驚異的程度絕對不下於 Psy。

Busker Busker 的三個人能夠成為明星，真的可以説是無心插柳柳成蔭。他們本來是業餘在街頭表演，平常出沒在首爾南邊單程一個小時的天安市。有天三人之中的團長張凡俊想到要去 Superstar K3 試鏡，主要是想説上個電視可以增加知名度，然後地方上的商家就會比較樂意讓他們在店門口表演。他壓根兒沒想到這試鏡會帶來後面的名與利。

別説他們三人，就連 Superstar K3 的製作人也沒想到這團會紅，但世事難料，他們不但紅了，而且還紅得發紫，紅得誇張。Super K32 的觀眾被這三個唱民歌搖滾的怪咖給迷倒了，而且不論製作單位如何從中作梗，Busker Busker 還是一直贏，至少是到最後才在分數上輸給 Ulala Session，但其實還是 Busker Busker 比較討觀眾歡心，這點毋庸置疑，果然 2012 年的出道專輯就大賣，算是市場還了 Busker Busker 一個公道。

紅了以後，自然很多人想用 K-Pop 的公式套在 Busker Busker 身上，但他們不為所動，自始至終忠於自我，忠於音樂。跟一般的韓團比起來，Busker Busker 的歌迷相對年齡層高點，他們在大學校園現身時所受到的

簇擁，其轟動絕不下於三大唱片公司旗下的任何一位大牌藝人。

Busker Busker 還有一點令人讚嘆，那就是在 2013 年的春天，他們首張專輯發行後一年，宣傳期結束後八個月，Busker Busker 突然回到排行榜的首位。沒有人知道是什麼回事，也許是他們的歌裡有股春天的清新氣息，而他們的春天就這麼來了。

他們的第二張專輯在 2013 年的 9 月發行，曲風較之第一章來得更抒情，更傷感一些，不變的是這張作品又衝到了排行榜的排頭。如果説第一章給人感覺春意盎然，凡俊説第二張像是秋夜。無論如何，Busker Busker 的崛起説明了韓流的多樣性，絕對不是有唱跳嘻哈跟電音而已。

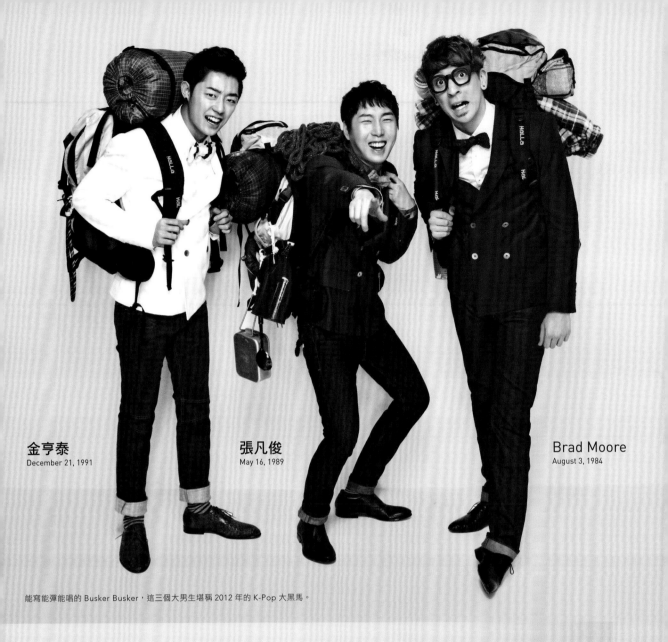

金亨泰
December 21, 1991

張凡俊
May 16, 1989

Brad Moore
August 3, 1984

能寫能彈能唱的 Busker Busker，這三個大男生堪稱 2012 年的 K-Pop 大黑馬。

能當上大明星，這三個「街頭風」藝人嚇到很多人，包括他們自己！

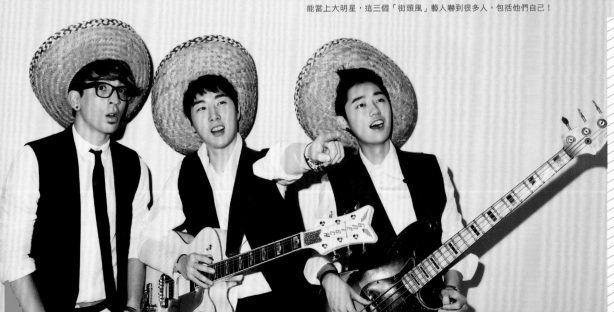

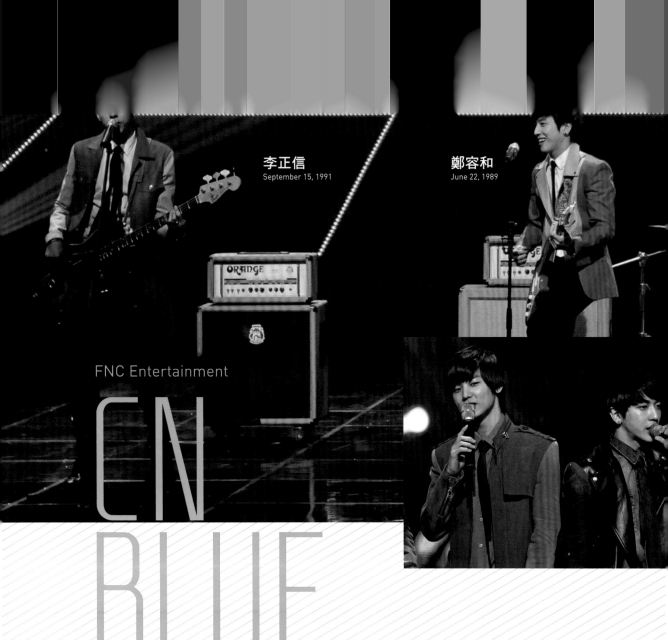

李正信
September 15, 1991

鄭容和
June 22, 1989

FNC Entertainment

CN
BLUE

前成員	權光珍
韓文專輯	First Step (2011)
韓文迷你專輯	Bluetory (2010)。Bluelove (2010)。Ear Fun (2012)。Re：Blue (2013)
日文專輯	多張錄音室專輯。Thank U (2010)。392 (2011)。Code Name Blue (2012)
日文迷你專輯	Now or Never (2009)。Voice (2009)。Lady (2013)
粉絲俱樂部	Boice
官方應援色	藍色

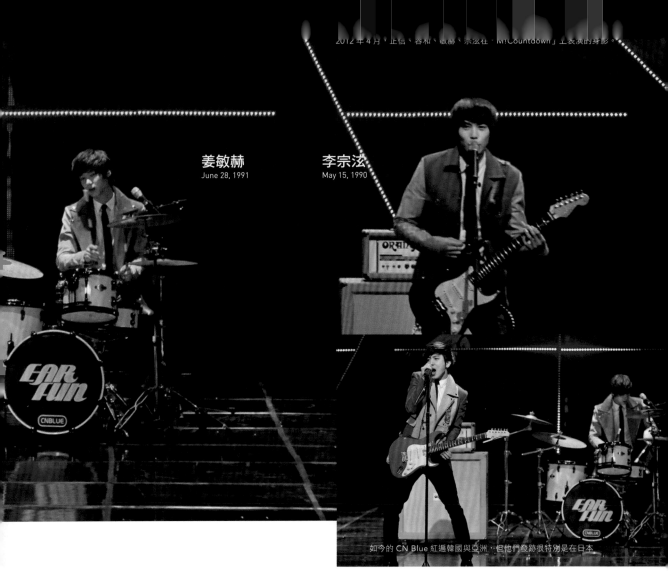

姜敏赫
June 28, 1991

李宗泫
May 15, 1990

如今的 CN Blue 紅遍韓國與亞洲，但他們發跡很特別是在日本

在 K-Pop 裡頭，CN Blue 算是發跡比較特別的一團。不同於其他人由唱片或經紀公司培訓後配對，CN Blue 的成員原本有些在日本「修練」，好一點的在小間的夜店裡駐唱，辛苦一點的甚至在日本街頭走唱。這是因為 CN Blue 想闖歌壇但缺預算、沒背景，風格又偏日系 (意思就是不像韓系的風格那麼炫)，所以唱片公司才想到可以讓他們從日本出發，用夜店或街頭的現場表演來創造人氣。在日本出發的那年稍晚，他們在日發行了他們首張迷你專輯。但或許是因為裡面的歌全部都是英文，所以賣得不算特別好。同年 11 月的第二張迷你專輯也沒多大進展，但總算是個開始。FNC

娛樂安排年輕的成員容和出演電視劇「You're Beautiful」，同劇的有 FT Island 的李洪基，而此舉確實大大提高了容和的知名度與能見度。

2010 年 1 月，CN Blue 終於發行了他們第一張韓文迷你專輯，首波主打是「I'm a Loner」，這時整團算是踏上了星途。

CN Blue 的團名在韓團裡算是比較糾結的。CN 是 Code Name 的縮寫，意思是「代號」，而 Blue(藍色) 的四個字母分別代表四個成員：B 是 Burning(燃燒)，代表容和；L 是 Lovely(可愛)，代表敏赫；U 是 Untouchable(碰不得)，代表正信；E 是 emotional(感性)，代表宗泫。

隨著 CN Blue 的星運慢慢打開，他們也開始參與寫歌的工作，為的是讓團體的聲音更有特色。他們出第一張正式韓文專輯時，裡面每首歌的創作都有團員的手筆與貢獻。

身為極少數現場表演會自彈自唱的韓團，CN Blue 絕對是 K-Pop 裡的奇葩，他們甚至在日本替聯合公園 (Linkin Park) 的演唱會暖過場，這絕對不是隨隨便便一支韓團就做得到的事情。所幸現在他們也開始自己巡迴，相信美國、英國、澳洲與其他地方的歌迷都會慢慢體會到他們的實力與魅力所在。

EXO

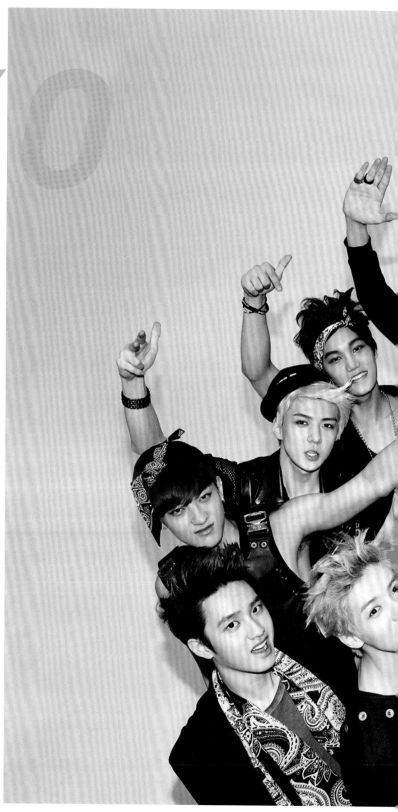

　　SM 娛樂的創辦人李秀滿從創業的開端就把目光焦點鎖定了中國。雖說 SM 很多針對中國的企劃都算頗有斬獲，李秀滿真正大手筆的進軍中國之舉得算是 EXO。EXO 的規劃是貨真價實的坐韓望中，別人是在團體中刻意找來一兩位華人團員，EXO 根本就直接編成兩組陣容，一組 EXO-K 固守韓國，一組 EXO-M 逐鹿中原。

　　EXO 團體的前兩首單曲在 2012 年初發行，但這兩首歌的主要用意是當成眾多團員的自我介紹，直到以韓文跟中文兩版本同步發行的「MAMA」，EXO 才真正同實在韓國半島與中國大陸闖出名號，成為排行榜上的要角。

　　在中韓兩地都培養出粉絲之後，EXO 在 2013 年 6 月發行了第一張完整的專輯叫作「XOXO」（親親抱抱），在超洗腦的主打歌 Wolf 的帶領下，XOXO 甫發行就包辦了韓國所有排行榜的冠軍寶座。說這個專輯「完整」其實是委屈人家了，因為 XXOO 其實包含兩個版本，其中「Hug」（抱抱）是中文版，「Kiss」（親親）是韓文版。兩版本合體還讓 EXO 拿到了美國告示牌的世界音樂榜（World Music）榜首，另外在新進藝人專輯（Heatseeker album）榜上也搶到第 23 名。「XOXO」的銷售量累計達 93 張，這在音樂下載時代是了不起的數字，事實上這是韓國樂壇自 2001 年以來的最佳成績。

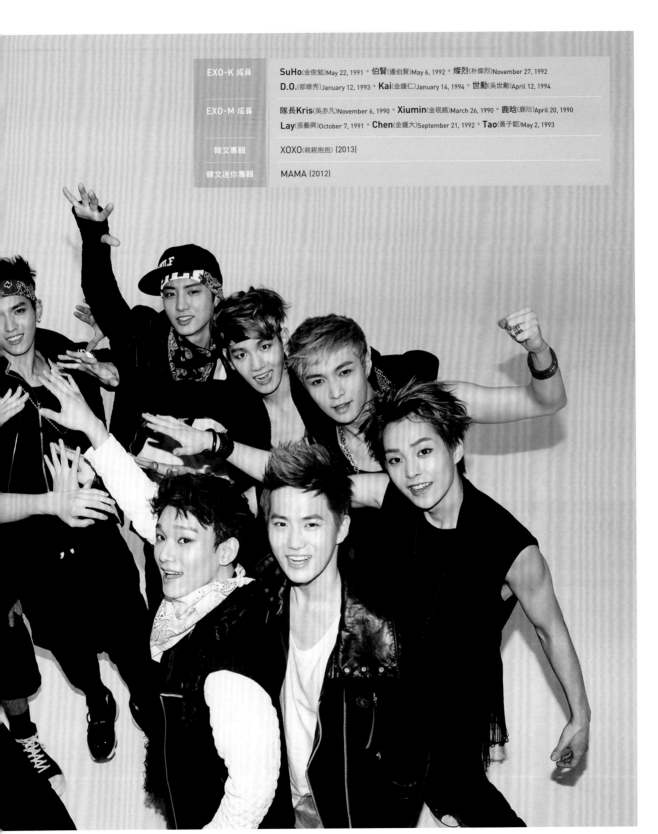

EXO-K 成員	SuHo(金俊勉)May 22, 1991。伯賢(邊伯賢)May 6, 1992。燦烈(朴燦烈)November 27, 1992
	D.O.(都暻秀)January 12, 1993。Kai(金鍾仁)January 14, 1994。世勳(吳世勳)April 12, 1994
EXO-M 成員	隊長Kris(吳亦凡)November 6, 1990。Xiumin(金珉錫)March 26, 1990。鹿晗(鹿晗)April 20, 1990
	Lay(張藝興)October 7, 1991。Chen(金鍾大)September 21, 1992。Tao(黃子韜)May 2, 1993
韓文專輯	XOXO(親親抱抱)〔2013〕
韓文迷你專輯	MAMA〔2012〕

EXO 有一韓一中的團體編成，他們可以帶領 K-Pop 走出更璀璨的未來嗎？

FT ISLAND

FT Island 的出道是在 2007 年，當時他們以一首「Love Sick」驚爆樂壇，盤據各排行榜冠軍兩個月之久，然後緊接推出的專輯「Cheerful Sensibility」也能在整年的銷售量競爭上排到第六。

有崔鍾訓坐鎮吉他與鍵盤，李洪基挑大樑擔任主唱，李在真負責貝斯，崔敏煥爵士鼓，宋承炫支援吉他跟人聲，FT Island 是韓團中少數能夠自彈自唱的高手，甚至已經有五個 Rocker 的感覺出來了。一開始他們表演的地方是在弘大，那是首爾乃於韓國地下音樂的聖地，藉此他們累積出了一定的人氣。2008 年他們踏出國門，開始在海外登台，初出茅廬他們就造訪了大馬、泰國、一定要去的日本，然後是新加坡、台灣等重要的市場。

2008 年的尾聲，主唱洪基傷了聲帶，唱片公司於是危機處理，組了一個三人版本的 FT Triple。後來洪基好多了，但他跟承炫的戲約跟主持邀約爆量，這個「三人小組」就開始挑起滿足樂迷的重責大任。FT Triple 裡三人會「角色扮演」，在真換到吉他手跟主唱的位置，鍾訓變成鍵盤手，敏煥則堅守鼓手之職。

遠征海外聽起來很炫，但出來混總是要還的。2009 年在菲律賓的宿霧拍攝 MV 遇到颱風，FT Island 整團在島上困了好幾天呢。

成員	崔鍾訓 March 7, 1990。李洪基 March 2, 1990。李在真 December 17, 1991。崔敏煥 November 11, 1992。宋承炫 August 21, 1992
前成員	吳元斌
子團	FT Triple
韓文專輯	Cheerful Sensibility (2007)。Colorful Sensibility (2008)。Cross & Change (2009)。Five Treasure Box (2012)
韓文迷你專輯	Jump Up (2009)。Beautiful Journey (2010)。Return (2011)。Memory in F.T. Island (2011)。Grown-Up (2012)
日文專輯	So Long, Au Revoir (2009)。Five Treasure Island (2011)。20 (Twenty) (2011)。Rated-FT (2013)
日文迷你專輯	Prolonged of F.T. Island：Soyogi (2008)
粉絲俱樂部	**Primadonnas**
官方應援色	黃色

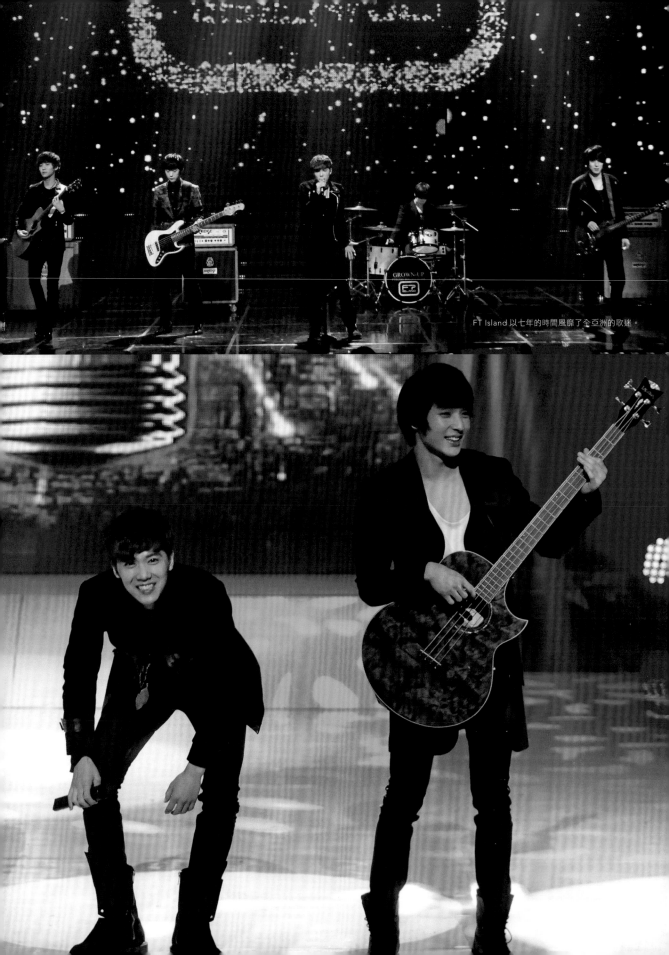

FT Island 以七年的時間風靡了全亞洲的歌迷。

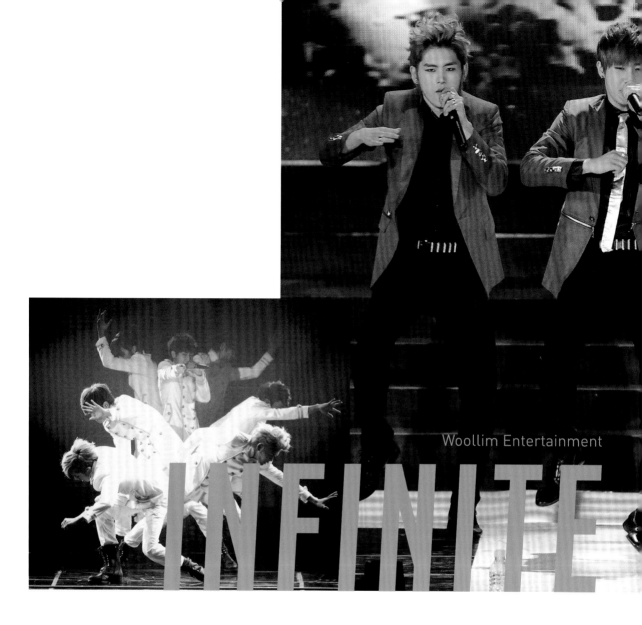

Woollim Entertainment

INFINITE

Infinite 誕生於 2010 年，一手拉拔他們「出世」的是嘻哈團體 Epik High 的兩位前輩 Tablo(李選雄) 跟 Mithra(崔真)。事實上 Infinite 裡的 L 跟其他成員初試啼聲就是在 Epik High 的「Run」MV 裡，然後同年的首張迷你專輯「First Invasion」，Infinite 就大放異彩，得到了歌迷的熱烈回應。

第二張迷你專輯「Evolution」出現在 2012 年初，Infinite 又進步了，尤其搭配單曲「Before the Dawn」的蠍子舞掀起了一陣風潮。後來他們更以第一張正式韓文專輯「Over the Top」裡的單曲「Be Mine」讓 Infinite

地位大受肯定，同時也讓他們進駐每週固定播出的音樂節目。

2012 年發行單曲「The Chaser」後，Infinite 開始享有 K-Pop 天團的地位。「The Chaser」真的不是等閒之輩，好幾週韓國流行樂壇的排行榜首都是他們佔著首位。美國告示牌 (Billboard) 雜誌稱「The Chaser」是 2012 年 K-Pop 的顛峰之作。

同樣在 2012 年，隊長聖圭發行了個人專輯「Another Me」，當中他與韓國少見的當紅搖滾藝人 Nell 合作，讓聖圭展露出跟 Infinite 裡大異其趣的 Rocker 風格。隔年 2013，

Infinite 推出了第一個子團是走嘻哈風的 Infinite-H，參與的成員有東雨跟 Hoya。跟韓國頂尖製作人 Zion-T、Beenzino 跟 Primary 合作讓 Infinite-H 的銷售表現同樣不輸母團。

Infinite 的人氣日升，海外歌迷也相當可觀。2013 年 8 月從首爾出發的「One Great Step」(大步向前) 巡迴演唱絕對排得上 K-Pop 史上前幾大的手筆，尤其 Infinite 成軍才多久，以韓團來說還相當年輕。四站共 31 場的規模，包括亞洲各地、北美、南美與歐洲都在這次巡迴的路線規劃中。

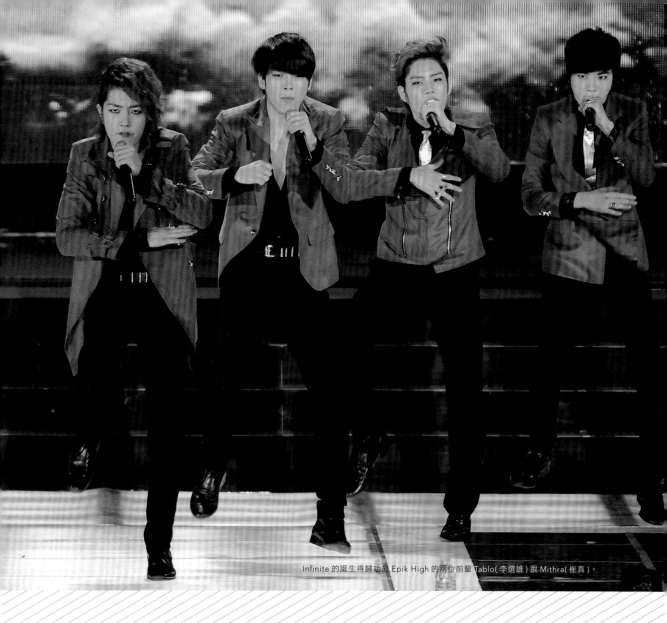

Infinite 的誕生得歸功於 Epik High 的兩位前輩 Tablo(李選雄) 跟 Mithra(崔真)。

成員	隊長聖圭(金聖圭)April 28, 1989。東雨(張東雨)November 22, 1990。優鉉(南優鉉)February 8, 1991
	Hoya(李浩沇)March 28, 1991。成烈(李成烈)August 27, 1991。L(金明洙)March 13, 1992。成鍾(李成鍾)September 3, 1993
子團	Infinite-H
韓文專輯	Over the Top (2011)
韓文迷你專輯	First Invasion (2010)。Evolution (2011)。Infinitize (2012)。New Challenge (2013)
韓文單曲	Inspirit (2011)
日文專輯	Koi ni Ochiru Toki(恋に落ちるとき；戀上一個人)
日文單曲	BTD (Before the Dawn)(2011)。Be Mine (2012)。She>s Back (2012)
粉絲俱樂部	Inspirit
官方應援色	珍珠金屬金 Pearl metal gold

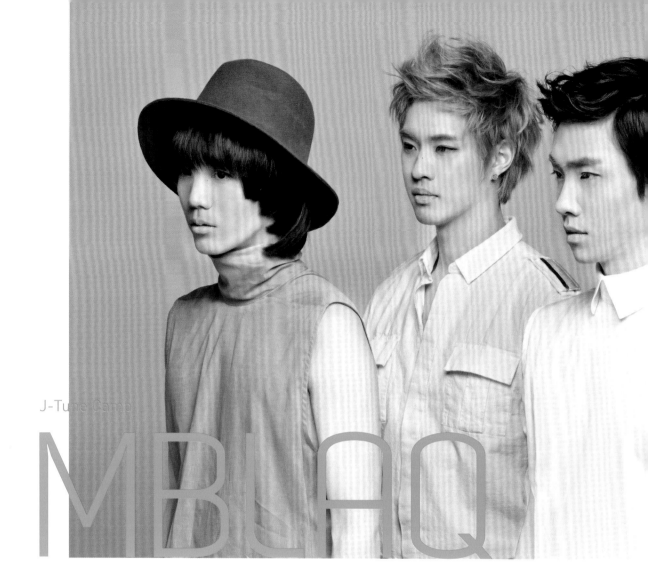

J-Tune Camp
MBLAQ

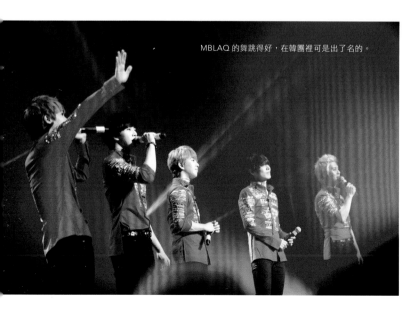

MBLAQ 的舞跳得好，在韓團裡可是出了名的。

回到 2007 年，若説 Rain 是 K-Pop 裡最閃耀的一顆星，應該不會有人反對吧。他的光芒當時強到不想寄人籬下，於是他告別了老東家 JYP 娛樂，自立門戶開了家 J-Tune 娛樂與附屬的 J.Tune Camp。為避免外界説這是家「一人公司」，Rain 著手開始培養自家的新人。爾後經過兩年的努力，MBLAQ 誕生了。肥水不落外人田，他們出道的場合正是 Rain 的演唱會，我想能有這樣重量級的藝人當老闆，加上初出茅廬能有這樣的機遇，應該會逼死不少其他的新人團體吧。

MBLAQ 的五名成員都很有實力，

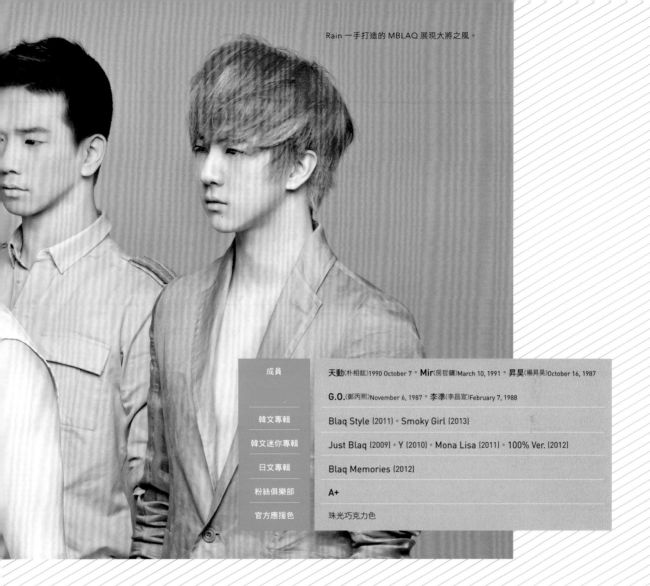

Rain 一手打造的 MBLAQ 展現大將之風。

成員	天動(朴相鉉)1990 October 7。Mir(房哲鏞)March 10, 1991。昇昊(楊昇昊)October 16, 1987
	G.O.(鄭丙熙)November 6, 1987。李準(李昌宣)February 7, 1988
韓文專輯	Blaq Style (2011)。Smoky Girl (2013)
韓文迷你專輯	Just Blaq (2009)。Y (2010)。Mona Lisa (2011)。100% Ver. (2012)
日文專輯	Blaq Memories (2012)
粉絲俱樂部	A+
官方應援色	珠光巧克力色

唱跳俱佳不在話下，但其中天動 (Thunder) 的名氣有得到一點他姊姊的加持，他姊姊不是別人，正是 2NE1 裡藝名 Dara 的朴珊德拉 (Sandara Park)。她原本在菲律賓住了幾年，也在那兒因為唱歌小有名氣，後來是因為加入了 YG 娛樂才跟弟弟一起返韓。回到故鄉韓國，原名相鉉的天動試了幾家娛樂經紀公司，最後注意到他的是 Rain 天王，而後就在 Rain 的栽培包裝之下，相鉉化身天動出現在 MBLAQ 的行列中。

Rain 對其有知遇之恩的還有一位是李準，他是在 Rain 主演的好萊塢動作片「忍者刺客」裡軋上一角，飾演的年輕時的主角雷藏 (Raizo)，不過當然在粉絲的眼裡，MBLAQ 的成員都很棒，大小眼的情形是不會出現的。

MBLAQ 紅起來以後，他們的知名度開始從亞洲擴散到西方國家，其中像「This is War」與「Mona Lisa」等歌曲都出現在德國與保加利亞等國的排行榜上。

不過如果你問我，我會說 MBLAQ 最耐人尋味的單曲是 2013 年的回歸之作「Smoky Girl」。這首歌 MV 裡的 MBLAQ 比平時成熟些，編曲後製更是由獨立嘻哈品牌 Amoeba Culture 的三本柱 Primacy、Simon D 與 Zion T 親自操刀。可以説集多重音樂元素於一身卻絲毫不顯突兀，「Smoky Girl」堪稱 2013 年韓國樂壇最值得一聽的傑作。

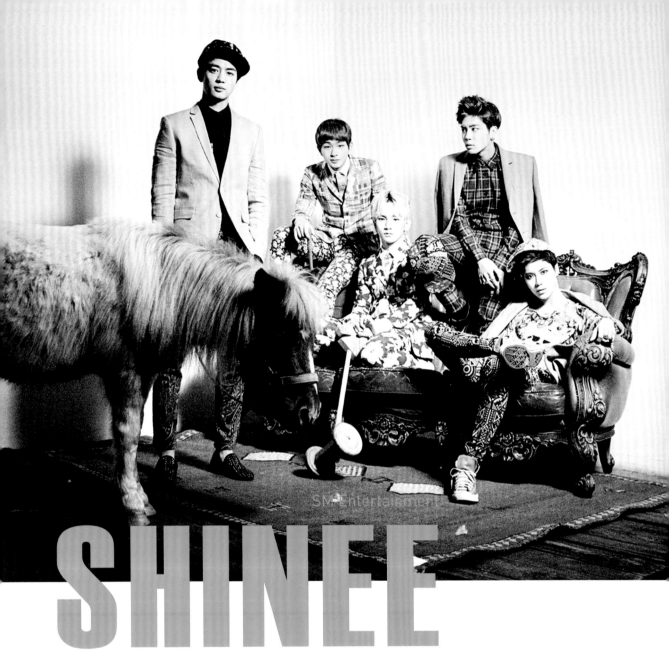

SM Entertainment

SHINEE

　　成軍於 2008 年的 SHINee 是 SM 娛樂又一力作。他們從一出道就毫無青澀的感覺，「Replay」、「The SHINee World」兩首歌擊退 U-Kiss 與 2PM 兩大強敵，榮登那一年 Mnet 亞洲音樂獎的新人王。不過他們真正躋身 K-Pop 天團的行列得要歸功於 2009 年那首紅到翻過去的「Ring Ding Dong」。

　　說 SHINee 是體能最好的韓團應不為過，因為他們每個團員都有上臂的二頭肌與下腹的六塊肌護身，這他們都不吝惜在 MV 中展現出來以饗歌迷。美國告示榜雜誌誇讚他們的「Everybody」MV 是 2013 年編舞的典範，同時 SHINee 成員流露出一種軟調而略顯中性的外貌風格，用慕斯整理出的一頭長髮是他們的正字標記。

　　這樣兼具男女特質的花美男風格很適合他們活潑、可愛的音樂風格。不過 2010 年他們微調了自身的形象，增添了幾分粗獷的元素（不信的人可以去看成源 Key 在單曲 Lucifer 裡的貝克漢頭）。最近的話，他們是走偏型男的路線，畢竟成員們也慢慢接近熟男的年齡了。

　　跟 SM 娛樂很多同門一樣，SHINee 在全亞洲都有支持者，日本自然不在話下。2011 年他們成為第一支囊括 Orion 單週單曲榜前三名的非日本團體，另外他們 2013 年的巡迴也攻下了日本各大體育館。

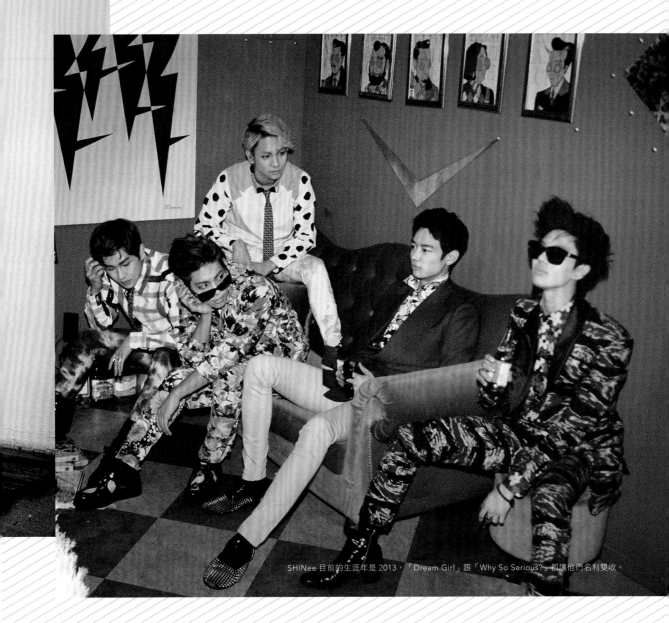

SHINee 目前的生涯年是 2013，「Dream Girl」跟「Why So Serious?」都讓他們名利雙收。

成員	溫流(李珍基)December 14, 1989。鐘鉉(金鐘鉉)April 8, 1990。Key(金起範)September 23, 1991 珉豪(崔珉豪)December 9, 1991。泰民(李泰民)July 18, 1993
韓文專輯	The Shinee World (2008)。Lucifer (2010)。Chapter 1. Dream Girl–The Misconceptions of You (2013) Chapter 2. Why So Serious?–The Misconceptions of Me (2013)。The Misconceptions of Us (2013)
韓文迷你專輯	Replay (2008)。Romeo (2009)。2009：Year of Us (2009)。Sherlock (2012)。Everybody (2013)
日文專輯	The First (2011)。Boys Meet U (2013)
粉絲俱樂部	**Shawol** (SHINee World)
官方應援色	珍珠海水綠

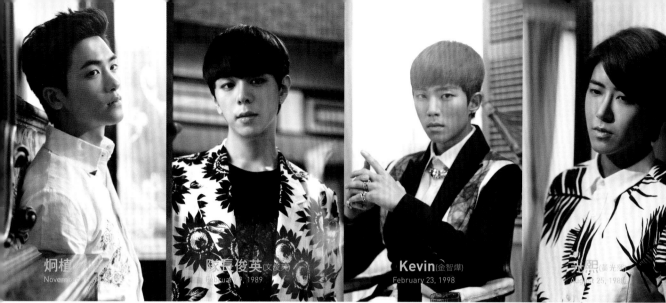

炯植
November...

陳長俊英(文俊英)
February 9, 1989

Kevin(金智燁)
February 23, 1998

光熙(黃光熙)
August 25, 198...

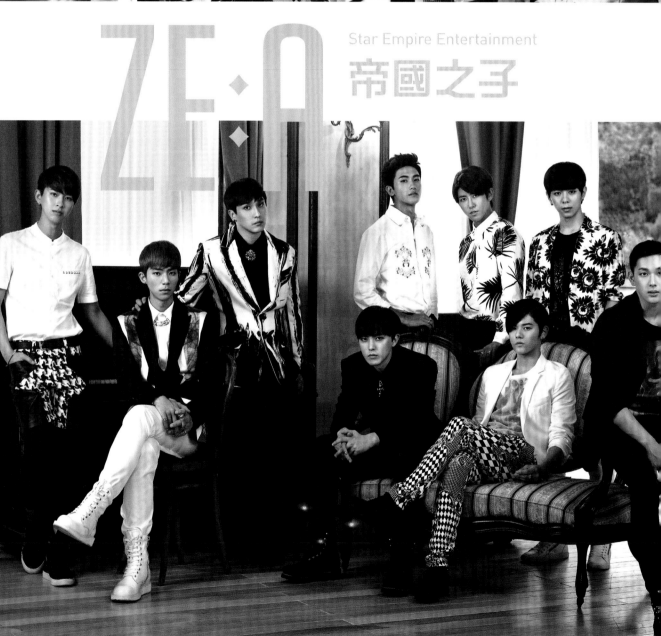

ZE·A

Star Empire Entertainment

帝國之子

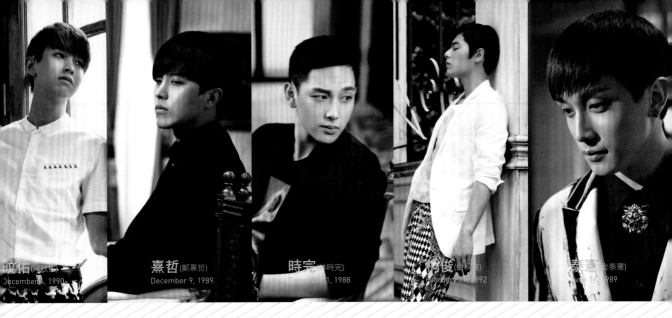

政佑 (河政佑)
December 6, 1990

熹哲 (鄭熹哲)
December 9, 1989

時完 (林時完)
December 11, 1988

炯俊 (金炯俊)
February 14, 1992

泰憲 (金泰憲)
June 18, 1989

子團	Ze：A Five [Kevin／時完／珉佑／炯植／桐俊]。Ze：A 4U [光熙／俊英／泰憲／熹哲]
韓文專輯	Lovability (2011)。Spectacularly (2012)
日文專輯	Ze：A! (2010)。Phoenix (2012)
日文迷你專輯	Here I Am (2011)
台灣專輯	帝國精選 (2010)。我的心願 (2011.EP)
泰文專輯	Thailand Thank You (2011.EP)
粉絲俱樂部	Ze：A's [Ze：A Style]
官方應援色	珍珠金

Ze：A 是韓文 Jeguk-ui Aideul 的縮寫，也就是「帝國之子」的意思，確實自 2010 年成軍以來，這群天之驕子已經在亞洲建立起自己的疆域與龐大的「子民」。但說他們是天之驕子也不盡公平，因為他們也是從基層爬起。他們在韓國的發跡，一開始打的是游擊戰，四處登台演場表演，足跡踏遍全韓，最後終於讓平民百姓的韓國民眾都對他們充滿好感。至於他們對亞洲其他市場的經營也是從一出道就同步進行，而說到這點就不得不誇一下成員們繽紛的外語能力。事實上

早在帝國之子們正式出道前，他們就已經先跟華納音樂中國乃至於索尼音樂這兩家公司簽約，為的就是強化在亞洲各地的宣傳成效。

全團有九個人的帝國之子可以說是臥虎藏龍，個個都不可小覷。他們當中有人演過電視，有人演過電影，有人主持過綜藝節目，有人演過音樂劇，而這都還只是他們一部份的才華展現而已。像珉佑甚至還跑到日本跟二階堂隼人 (Nikaido Hayato)、佐佐木喜英 (Sasake Yoshihide) 組了另外一個團體叫做 3Peace Lovers。

有這麼多事情在手上忙，帝國之子們還有時間進錄音室跟一天到晚開演唱會，實在讓人佩服之至。不過能如此分身有術，一個原因也是他們有兩個子團 Ze：A Five 跟 Ze：A 4U，所以就算沒辦法「九星連珠」，歌迷們也不至於一個人都見不著。總之不論他們是以什麼樣的身分或什麼樣的姿態出現，帝國之子一定不會使這個名字丟臉，一定會帶給歌迷愉悅、好聽的 K-Pop 音樂饗宴。

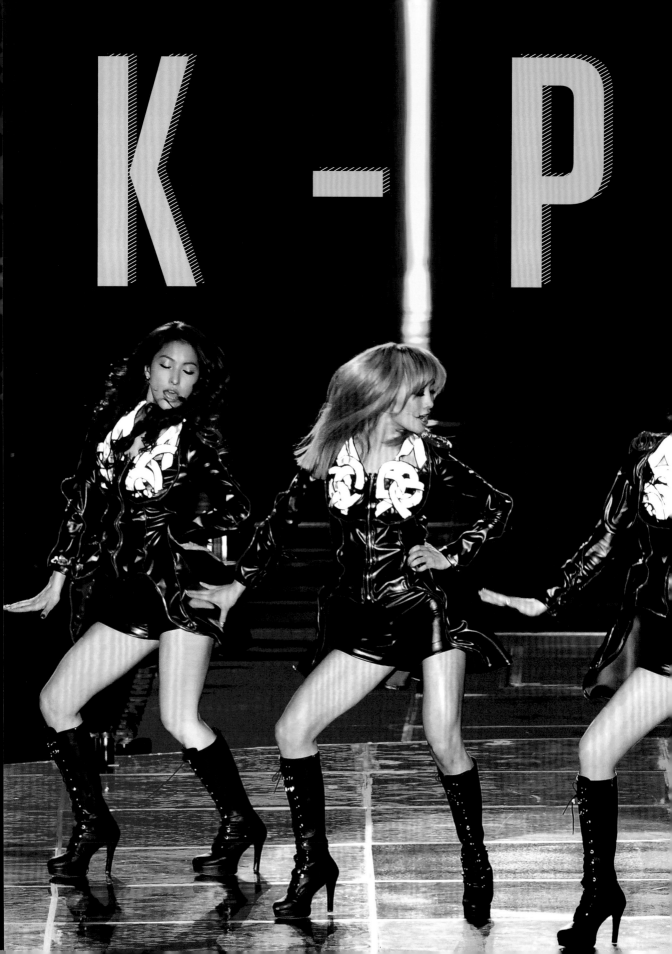

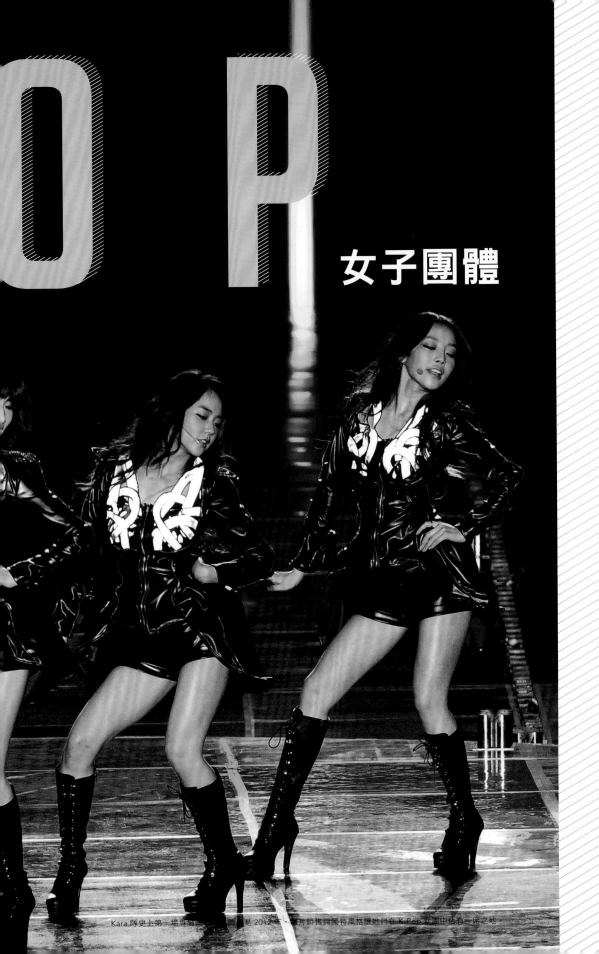

OP 女子團體

Kara 隊史上第一場專場演唱會時間是 2012 年，唱片銷售與獨特風格讓她們在 K-Pop 女團中佔有一席之地。

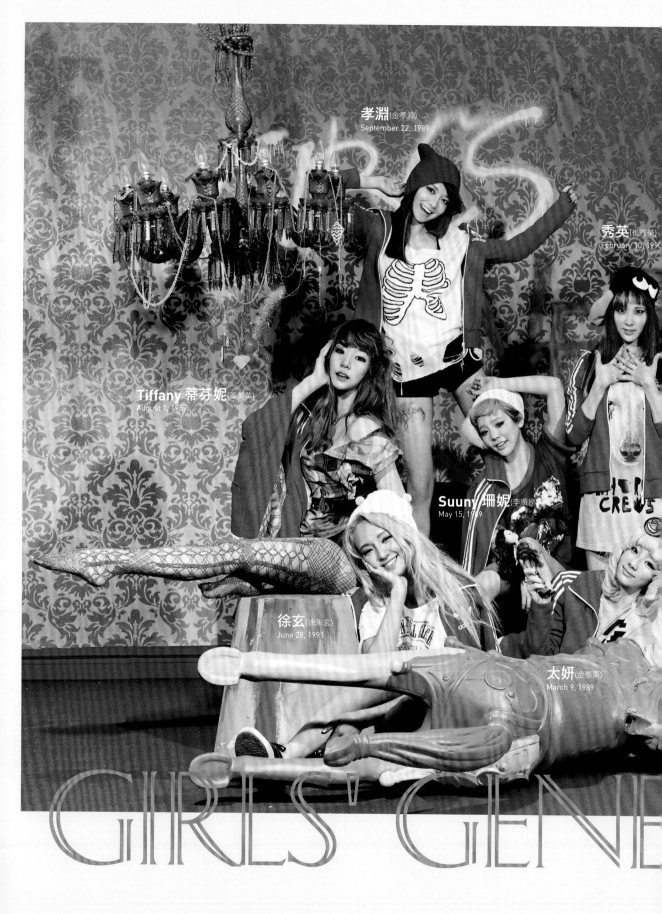

孝淵(金孝淵)
September 22, 1989

秀英(崔秀英)
February 10, 1990

Tiffany 蒂芬妮(黃美英)
August 1, 1989

Suuny 珊妮(李順揆)
May 15, 1989

徐玄(徐朱玄)
June 28, 1991

太妍(金泰妍)
March 9, 1989

GIRLS' GENE

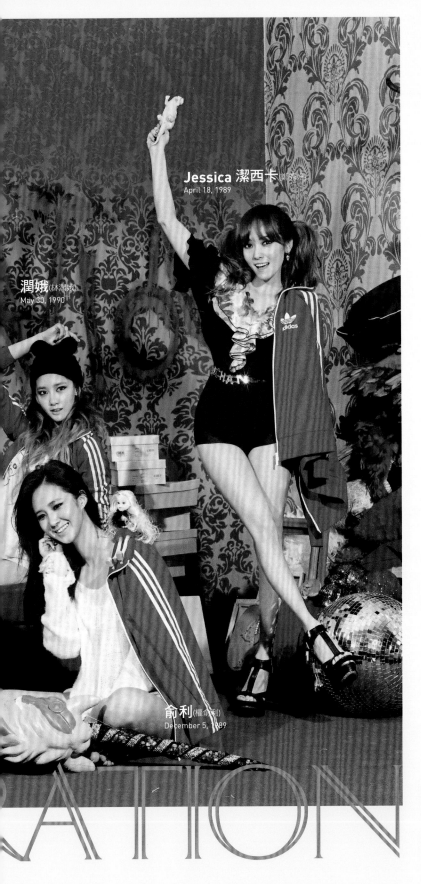

Jessica 潔西卡 (鄭秀妍)
April 18, 1989

潤娥 (林潤娥)
May 30, 1990

俞利 (權俞利)
December 5, 1989

在 2012 年夏天，江南大叔出來大鬧天庭之前，少女時代 (少時) 才是 YouTube 上最夯的韓團，她們那首俏皮的「Gee」讓人看了直冒粉紅泡泡，累計看過的網友已經達到一億人次。這個九人女子團體的過人之處除了她們的歌曲旋律很容易朗朗上口，每個人聽過都可以哼上一兩句，外加舞蹈動感好看以外，最讓人不能假裝沒看到的就是那九雙長腿了。

2007 年成軍的少女時代可以說是 SM 娛樂精心打造的女版 Super Junior，跟師兄同樣有著人多勢眾、活潑動感與男女通吃的特點。潔西卡、秀英跟孝淵在 2000 年加入，算是最早的班底，其他人在之後的幾年慢慢就位，珊妮是最後一塊拼圖，她來到少時已經是 2007 年的事情了，不過珊妮在 SM 當練習生倒是當了很久，1998 年她就進公司了。

少時一開始就還蠻順的，但第一個突破是 2009 年的「Gee」。走韓文寫成「愛嬌」(aegyo) 的可愛風，「Gee」一發行就衝上排行榜，銷售紀錄遇到「Gee」的魅力就像就像木板遇到韓國的跆拳道一樣，東破一個，西破一個，毫無招架之力。這之後少時又推出了更多的單曲，市場反應也都很熱情，包括像「Tell Me Your Wish (Genie)」跟「Run Devil Run」都是案例。不過最終讓少時複製「Gee」風潮的，是 2011 年由 Teddy Riley 操刀製作的「The Boys」。

SM Entertainment

少女時代

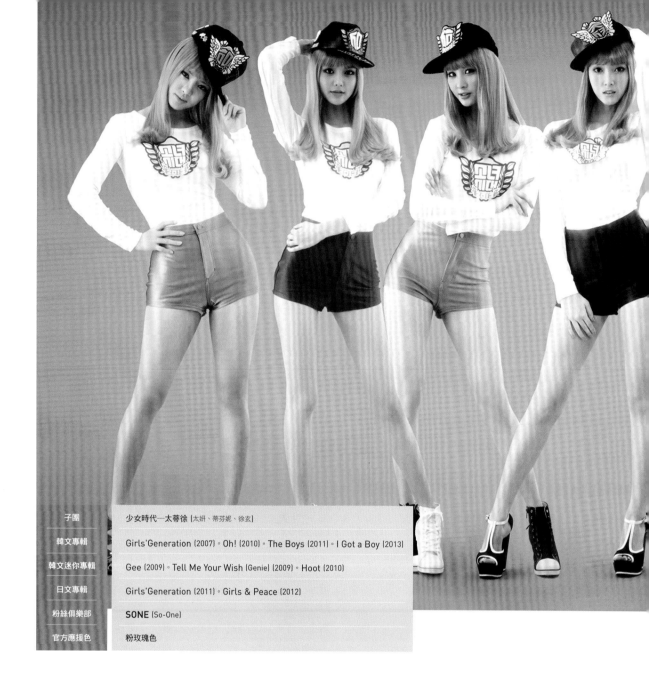

子團	少女時代—太蒂徐 [太妍、蒂芬妮、徐玄]
韓文專輯	Girls'Generation (2007)。Oh! (2010)。The Boys (2011)。I Got a Boy (2013)
韓文迷你專輯	Gee (2009)。Tell Me Your Wish (Genie) (2009)。Hoot (2010)
日文專輯	Girls'Generation (2011)。Girls & Peace (2012)
粉絲俱樂部	SONE (So-One)
官方應援色	粉玫瑰色

　　我想説了大家也不會覺得奇怪，少時跟很多韓團一樣都紅到海外。2010 年她們首先在日本開始宣傳，首張日文專輯「Girls'Generation」是 2011 年在日本賣得第五好的專輯，光跟韓團比的話更是第一名。就連太平洋彼岸的美國《Spin》雜誌都肯定少時的成績。

　　從那之後，少時的聲勢便與前幾年不可同日而語。2012 年初她們上了大衛．萊特曼的深夜秀 (Late Night With David Letterman)，接著攻陷法國電視節目，然後少時在籌備英文專輯的消息也傳了很久。有沒有出是一回事，但經此美國一役，少時在西方媒體上有好一段時間的曝光率大增，江南大叔反而是半路插進來的人物。2012 年 10 月，《紐約客》(The New Yorker) 雜誌大張旗鼓地做了 K-Pop 的報導，少女時代就是編輯們大書特書的重點。

　　少時裡現在有五名團員已經掛名詞曲創作者，這顯示她們不只漂亮，才藝上也不斷蜕變成長。

　　現在沒有子團簡直不叫韓團，少時也不例外，少時「內部創業」的太蒂徐 (太妍、蒂芬妮、徐玄) 目前表現還不錯，至少第一支單曲「Twinkle」就能登上日韓與美國告示牌的世界音樂榜。

　　女子團體一直是韓流的中流砥柱，一路走來如 FinKL、S.E.S.、Baby Vox 等都是一代名團。只是 2000 年代

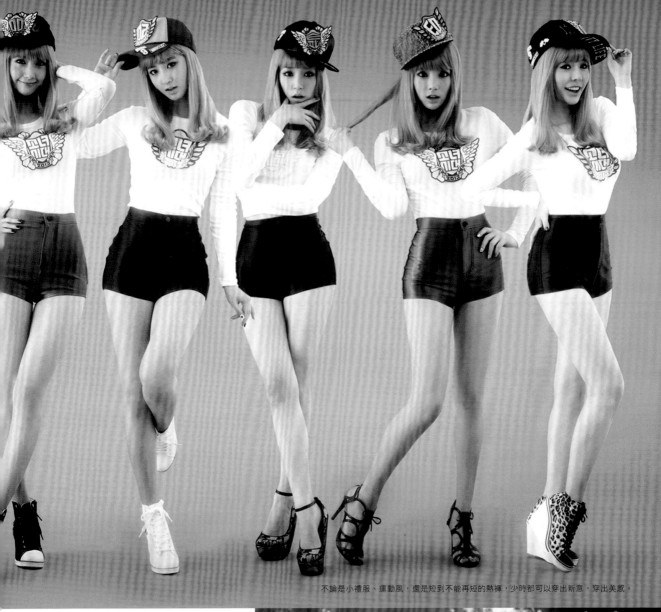

不論是小禮服、運動風,還是短到不能再短的熱褲,少時都可以穿出新意,穿出美感。

走到半途,原本的知名團體不是解散,就是人氣下滑,導致女團出現斷層。所幸少女時代跟 Wonder Girls 等新一代的女團及時奮起,才又撐起了女生們在韓流裡的門面,畢竟沒有女生的 K-Pop 感覺非常怪。

2013 年底的首屆 YouTube 音樂大賞由少時擊退眾家一線的流行組合,拿下年度最佳音樂錄影帶 (Video of the Year) 的殊榮——看來少女時代的時代還只是剛開始而已。

坐在大蛋糕上唱歌的少時成員。

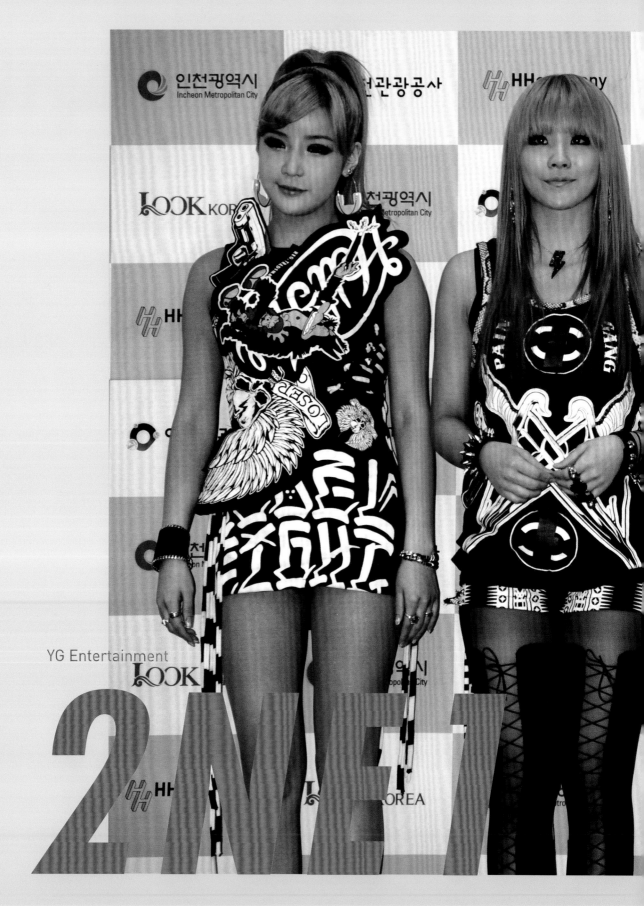

YG Entertainment

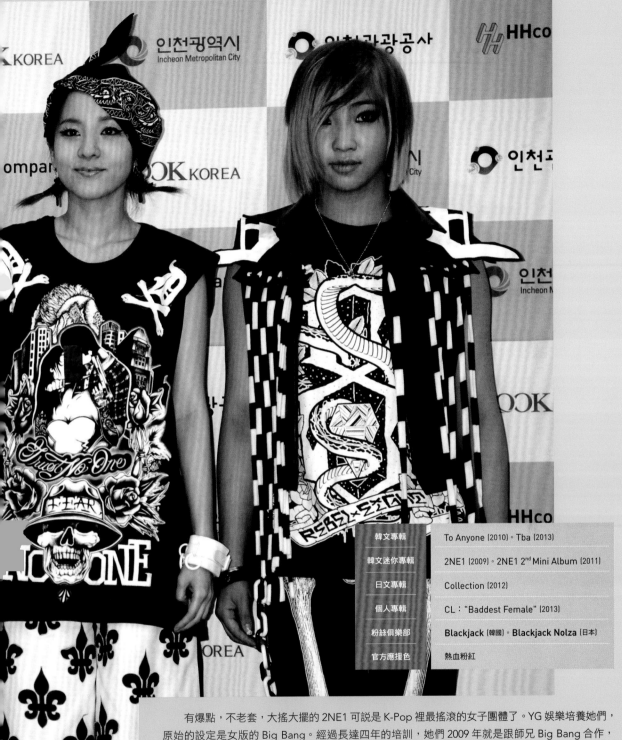

韓文專輯	To Anyone（2010）。Tba（2013）
韓文迷你專輯	2NE1（2009）。2NE1 2nd Mini Album（2011）
日文專輯	Collection（2012）
個人專輯	CL：＂Baddest Female＂（2013）
粉絲俱樂部	Blackjack（韓國）。Blackjack Nolza（日本）
官方應援色	熱血粉紅

　　有爆點，不老套，大搖大擺的 2NE1 可說是 K-Pop 裡最搖滾的女子團體了。YG 娛樂培養她們，原始的設定是女版的 Big Bang。經過長達四年的培訓，她們 2009 年就是跟師兄 Big Bang 合作，以一首樂金 (LG)Cyon 的手機廣告曲「Lillipop」(棒棒糖) 出道，MV 裡這兩個團都身著鮮明的色彩，讓人看了直勾起 1990 年代 H.O.T 出道曲「Candy」的回憶，但這只是剛開始，後來的 2NE1 變得愈來愈「敢」，愈來愈叛逆。

　　從第一首正式單曲「Fire」開始，2NE1 就一直堅持初衷，堅持要當韓國女團裡的最硬，最百無禁忌的代表。「I Don't Care」倒是顯示 2NE1 也有軟調的一面，只不過整個生涯看起來，2NE1 還是非常地風格獨具，無人能敵，道地的嘻哈說法就是她們非常地「招搖」(swag)！

2NE1 裡的年輕女生背景各異，真要說還差蠻多地。CL 長大是在法國跟日本，主要是跟著身為物理學家的爸爸兩邊跑；Dara 在菲律賓住了很久，也在那參加選秀節目跟發行了自己的音樂作品；Bom 待過美國，得到 YG 娛樂接納前還讀過少數以流行音樂為主的柏克利音樂學院 (Berklee College of Music)；Minzy 比 Bom 跟 Dara 足足小了十歲，老家在韓國全羅道 (Jeolla) 的光州 (Gwangju)，跳舞是她的強項，也是 YG 看上她的主要原因。

2011 年，2NE1 出了第二張迷你專輯，裡頭的單曲「I Am the Best」對團體來說是個深水嶺。透過這首歌，成員們敢秀敢衝的特色表露無遺。作

為一支 MV，「I Am the Best」恐怕是 K-Pop 裡狂野的代表，皮衣、鋼釘、誇張的髮型，重兵器全員到齊，狂轟猛炸的戰果非凡，這首歌在 YouTube 上累積了八千萬次觀賞的人氣。

不過說「I Am the Best」狂野，CL 單飛的專輯可以能不太服氣，尤其是裡頭主打的「The Baddest Fe-male」，可以說挑戰了視覺極限。往 MV 裡頭瞧，你會看到 K-Pop 明星身著金色格狀的打扮外加吸血鬼般的利齒，很瘋吧。很瘋，即便以 K-pop 的標準來看都很瘋，再加上歌曲本身露骨的節奏與尖銳的曲調，「Baddest Female」引起的反應確實很大，但好壞就很難說了。

說到 CL，她是 2NE1 的隊長，但

她光自己站出來就是一個地標，就足以讓人側目。CL 的聲望在同性戀的族群中不下於瑞典的蘿蘋 (Robyn)，而且男女通吃。另外因為 CL，YG 娛樂改變了對旗下女藝人的不當做法，主要是早期公司曾要 CL 整形，CL 沒答應，如今 YG 已宣誓放棄這種陋習。

CL 單飛一張專輯後不久就看到 2NE1 再度合體，然後又是 2013 下半年一連串新歌的發行，而且這次她們讓大家鬆了口氣，走的風格比較流行，比較芭樂，所以比較老少咸宜。以市場性而言「Falling in Love」、「Do You Love Me」都有中，畢竟一開始為什麼喜歡 2NE1，歌迷顯然都沒人忘記。

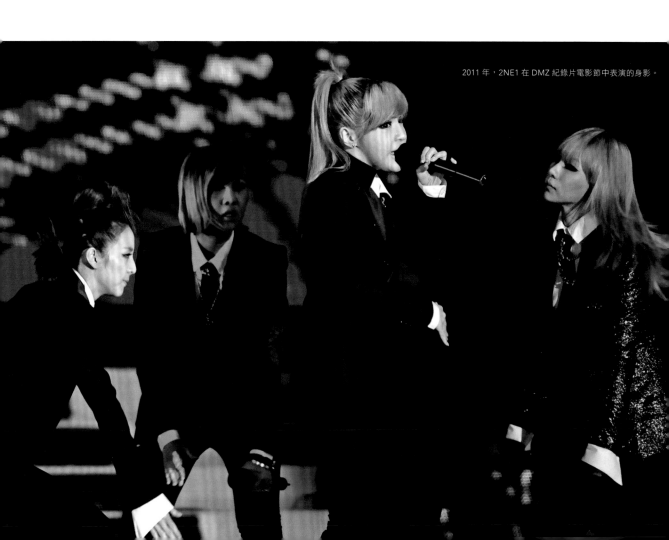

2011 年，2NE1 在 DMZ 紀錄片電影節中表演的身影。

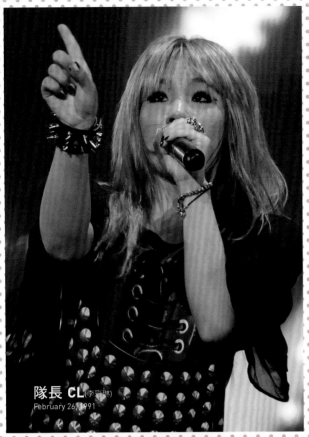

隊長 CL(李彩琳)
February 26, 1991

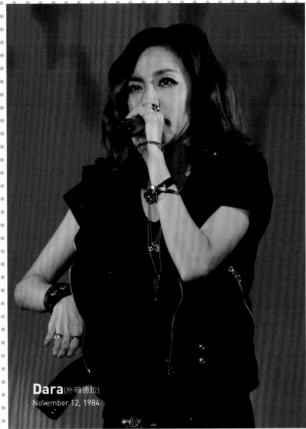

Dara(朴珊德拉)
November 12, 1984

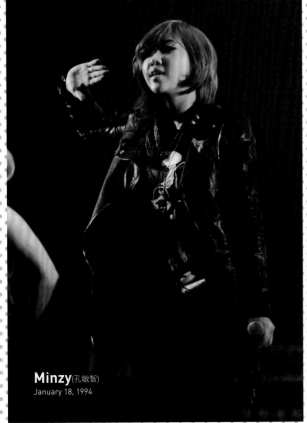

Minzy(孔敏智)
January 18, 1994

Bom(朴春)
March 24, 1984

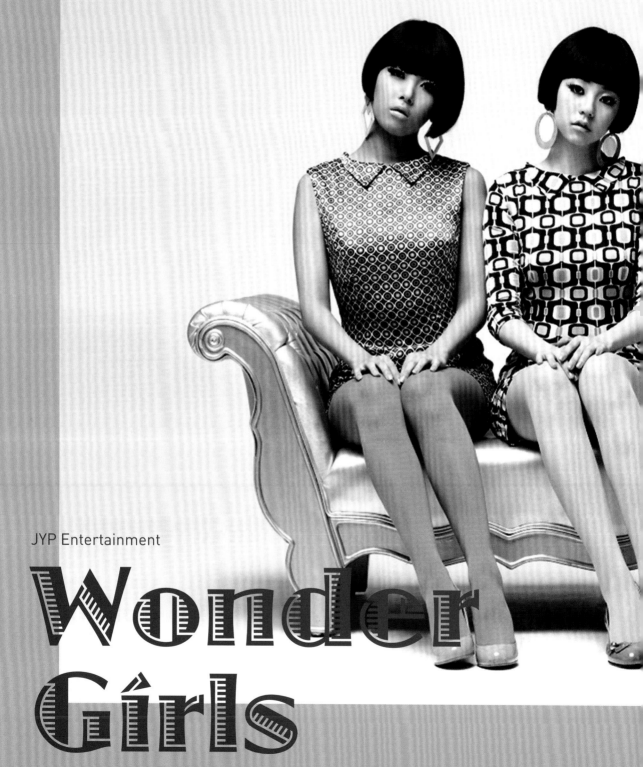

昭熙(安昭熙)
June 27, 1992
(2013年12月21日已退團)

隊長先藝(閔先藝)
August 12, 1989
(2013年1月因婚暫退出活動)

JYP Entertainment

Wonder Girls

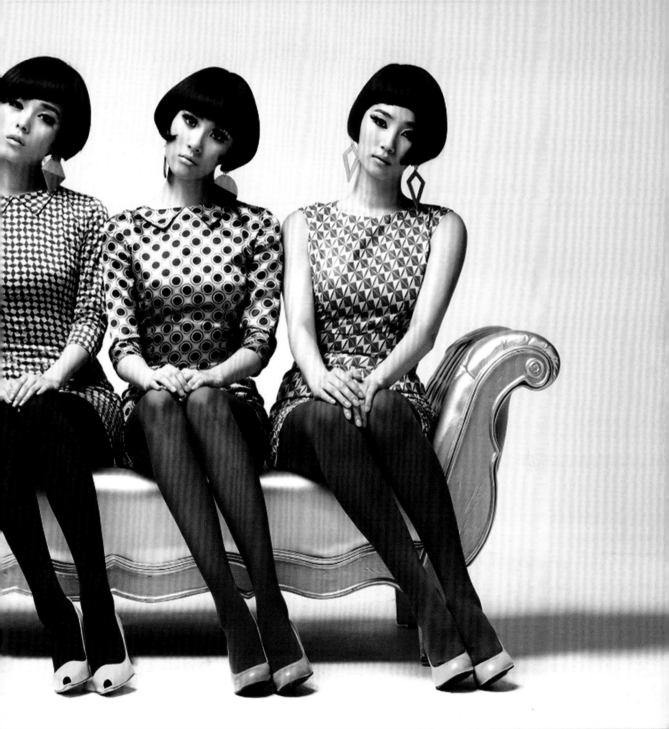

婑斌(金婑斌)
October 4, 1988

譽恩(Yenny，朴譽恩)
May 26, 1989

惠林(禹惠林)
September 1, 1992

如果你一開始不看好 Wonder Girls，我原諒你，這真的有情可原，畢竟她們的 2007 年出的第一支單曲「Irony」並沒有引起廣泛注意，甚至於沒多久就銷聲匿跡。雪上加霜的是創團成員泫雅又在七月以健康為由退團。

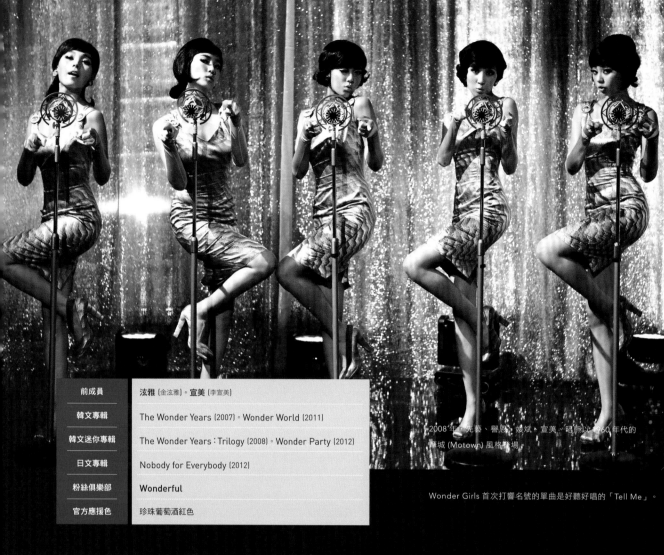

前成員	泫雅〔金泫雅〕。宣美〔李宣美〕
韓文專輯	The Wonder Years (2007)。Wonder World (2011)
韓文迷你專輯	The Wonder Years：Trilogy (2008)。Wonder Party (2012)
日文專輯	Nobody for Everybody (2012)
粉絲俱樂部	**Wonderful**
官方應援色	珍珠葡萄酒紅色

2008 年，先藝、譽恩、婑斌、宣美、昭熙以 1960 年代的汽城 (Motown) 風格登場。

Wonder Girls 首次打響名號的單曲是好聽好唱的「Tell Me」。

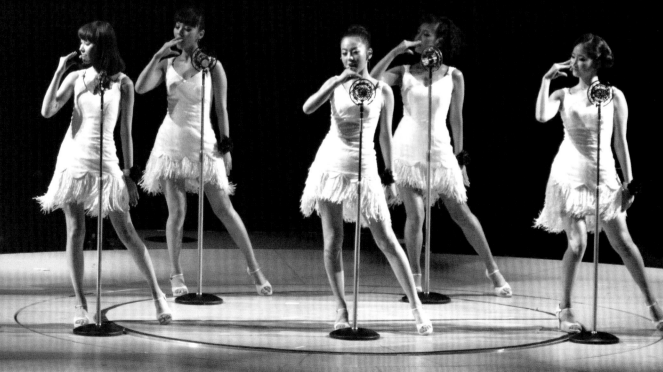

但，真的是沒想到，Wonder Girls 才第二支單曲「Tell Me」就讓一切翻盤，來了個大逆轉。一開始是婑斌取代了泫雅的位置，然後 JYP 娛樂在 10 月替 Wonder Girls 出了第一張完整的專輯，剩下來就是「Tell Me」紅了。「Tell Me」的一砲而紅有很多原因，首先是裡頭引用了 1980 年代 Stacy Q 名曲「Two of Hearts」，另外就是搭配的舞步讓人有手有腳都想跳上一跳。「Tell Me」衝上韓國流行音樂排行榜的冠軍，一待就是好幾個星期。

有一就有二，「Tell Me」成功以後第二首暢銷曲就來的比較快了，而且這第二首暢銷曲不是別的，就是那紅透半邊天的「Nobody」。作為一首 2008 推出的歌曲，「Nobody」走的卻是 1960 年代的復古風格，成員們的造型就像是從「摩城」走出來的東西一樣，只不過細節妝點更加豐富，更有個性。就連喊水會結凍的部落克裴瑞茲‧希爾頓 (Perez Hilton) 都很

買賬，稱「Nobody」的 MV 非常棒，也自動為「Nobody」在西方樂壇宣傳。果然沒多久 Wonder Girls 就替強納斯兄弟 (Jonas Brothers) 的全美巡迴暖場，而她們暖場的曲目正是英文版歌詞的「Nobody」。到了 2009 年秋天，「Nobody」的英文版已經登上告示榜百大單曲排行，不是韓流榜或什麼世界音樂榜喔，是主榜。雖然最高只排到 76 名，完全看不到碧昂絲之類大咖的車尾燈，但對 K-Pop 來說這已經很了不起了，這讓韓流感受到了在美國走紅的溫暖，即便只剛嘗到一點點甜頭而已。

從那之後，JYP 娛樂就開始投入比較多的資源替 Wonder Girls 在西方樂壇打歌了。2010 年，Wonder Girls 進入中國市場，首先推出的同名專輯「Wonder Girls」裡還收錄了中文版的「Tell Me」、「Nobody」、「So Hot」。2012 年 Wonder Girls 登上美國的 TeenNick 頻道，推出了為小螢幕

設計的電影，但此後團體的發展就略微遇到了瓶頸，同時老家韓國與亞洲的粉絲對此略有微詞，他們會覺得自己被 Wonder Girls 給冷落了。

還有件事是 Wonder Girls 後來有開始參與詞曲的創作，這方面譽恩貢獻最多，前後共八首歌都有她的心血結晶。婑斌甚至協助改編了 1970 年代申重鉉的搖滾經典「美人」。

如今先藝已嫁做人婦，也已經為人母，Wonder Girls 其餘的團員只好各自忙碌於單飛。K-Pop 真的是與現實嚴重脫節的迪士尼樂園，所以像結婚生子對普通人來說是在正常也不過的事情，對 K-Pop 團體來說確有著嚴重的殺傷力。所幸粉絲非常熱情，Wonder Girls 的未來還是可期，畢竟她們是「Wonder」Girls 嘛，神奇的事情對她們來說也只是剛好而已。

公開打進美國市場終於有成，2012 年 2 月她們以小螢幕登上了 TeenNick 頻道。

4MINUTE

Cube Entertainment

成員	南智賢 [隊長] January 9, 1990。許嘉允 May 18, 1990。田祉潤 October 15, 1990。金泫雅 June 6, 1992。權昭賢 August 30, 1994
子團	**2Yoon** [嘉允、祉潤]
韓文專輯	4Minutes Left (2011)
韓文迷你專輯	For Muzik (2009)。Hit Your Heart (2010)。Heart to Heart (2011)。Volume Up (2012)。Name is 4Minute (2013)
日文專輯	Diamond (2010)
個人迷你專輯	泫雅：Bubble Pop! (2011)。Trouble Maker (2011)。Melting (2012)
粉絲俱樂部	**4NIA**
官方應援色	珍珠紫

在 □□□□刺的 K-Pop 世界裡，昭賢、嘉允、泫雅、智賢與祉潤所共同組成的 4 Minute 還多了幾分成熟的感覺。

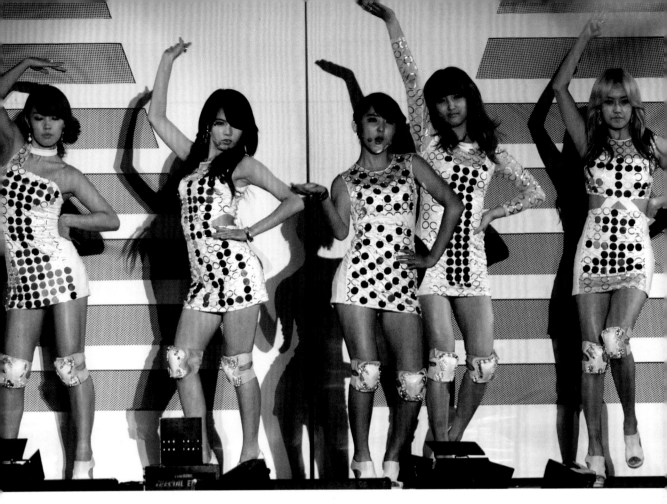

2011 年，4 Minute 在「Dream Concert」演唱會中的現場表演。

離開 Wonder Girls 後隔了兩年，泫雅終於重回 K-Pop 的探照燈下，而且還以新團體 4 Minute 的成員之姿現身。4 Minute 的隊長是與她同屬 JYP 娛樂的智賢，晚幾週又加入另外三名成員後，4 Minute 在 2009 年 6 月發行了她們的首張迷你專輯。

從一開始，Cube 娛樂就非常積極想把 4 Minute 推上國際。公司找了發第四張專輯，要藉此進軍亞洲的美國藝人 Amerie 合作錄音，2010 年還讓 4 Minute 在亞洲的香港、泰國、台灣等地巡演，同年 5 月更推出了第一支日文單曲。

Cube 很強調旗下藝人的搭配與合作，所以 4 Minute、Beast 跟 G. Na 一起巡演或交叉出現在彼此的專輯

裡，都是常有的事情，包括在倫敦、中國與巴西都有他們共同演出的身影，其中巴西的演出更是韓團收費演唱會在南美洲的頭一遭，至於最近一次的演出足跡則到了馬來西亞。2013 年是 4 Minute 的生涯年，專輯「Name is 4Minute」裡內含團體當時最紅的單曲「What's Your Name ？」，至於 6 月底推出的黑馬單曲「Is it popping ？」也竄出成為那年夏天最火紅的歌曲。

泫雅雖然委身 4Minute，但她的單飛一向非常成功，性感小野貓的形象到哪都令人側目，正所謂人紅是非多。風格有點誇張但是很賣的「Bubble Pop」很合西方樂壇的胃口，YouTube 上的點擊累計高達 5600 萬人

次。但泫雅最為人所熟知的還得算是她跟江南大叔 Psy 合作「江南 Style」(Gangnam Style)

大家都知道泫雅是 MV 裡的那個女神，畢竟上 YouTube 看過 MV 的人實在多到數不清。此外她翻唱「Oppa Is Just My Style」也在 YouTube 上累積有 385 萬人次觀賞的人氣，算是水準演出。

嘉允跟祉潤合組了子團「2Yoon」，迷你專輯 Harvest Moon 在 2013 年初發行後表現不俗，連韓團即使涉獵的鄉村音樂這一塊都有人注意到她們，當然她們的唱法還是很 K-Pop 啦，鄉村只是錦上添花。

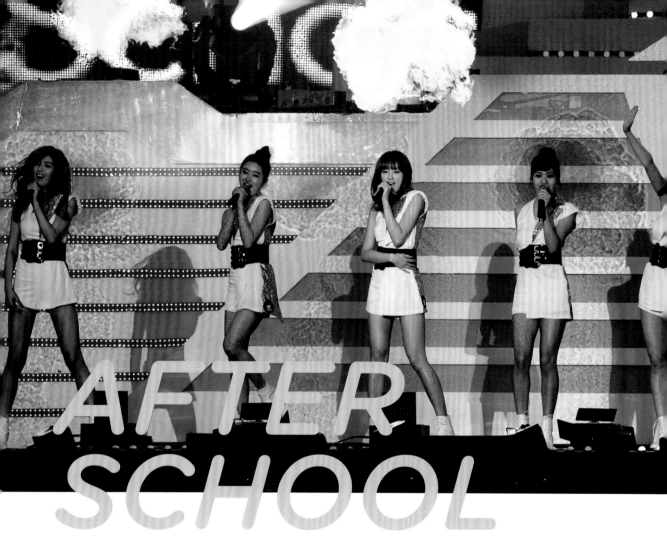

AFTER SCHOOL

Pledis Entertainment

如果説一般的韓團是進出門禁森嚴，進去很難，出來也不簡單，那 After School 就真的是個異數了，或者應該説她們有點反其道而行，因為她們的團很自由，大家有需要都可以來來去去。從 After School 2008 年底以五人團體之姿出道開始，迄今已經有三名成員離隊，途中加入的則有六名，加上團裡頭還有多達三個子團，After School 堪稱是 K-Pop 裡最忙碌的團體。

以 Pussycat Dolls 為模子打造出來的 After School 的走的是性感風，甚至有點鹹濕，造型上更是比較養眼，但她們有料的也不只是外形而已，否則 After School 也不會在 2009 年就像一股旋風，囊括了歌迷的擁戴與日

韓許多音樂獎項。從那之後，After School 也開始席捲亞洲，甚至遠到歐洲與南美都有她們歌迷的存在。

從一開始，After School 就一點不小家子氣，可以説她們很敢嘗試新的概念。包括她們會在坐著的男士摩蹭，會拿手杖跳爵士舞，表演過樂旗隊裡看得到的打擊組，甚至於 2013 年還在新歌「First Love」裡挑戰過有相當難度的鋼管舞，結果傷了三名成員，還好都不嚴重。所以説她們是 K-Pop 裡的練家子，我想是實至名歸。

橙子焦糖做為一個子團可以説非常成功，成功到讓 After School 覺得有點功高震主，兩者的差別在於橙子焦糖的走向稍微年輕一點，作風更偏可愛一點。另外兩個「內部創業」的

嘗試分別是 After School Red 跟 After School Blue，其中紅隊 (Jungah、Uee、Nana 與 Kahi) 同樣走比較性感的風格，而藍隊 (珠妍、Raina、Lizzy 與俐英) 則比較清新「口愛」。

嘉熙原本也是成員，但 2002 年從 After School「畢業」，可以説是名符其實「下課」了。先不説她在 After School 的資歷，Rahi 原本就是硬底子的舞者，合作過的大牌藝人包括具有 DJ 身分的 D.O.C. 跟日韓都很吃得開的寶兒 (BoA)，事實上 Rahi 是先跳舞成名才加入 After School 擔任隊長的。如今她雖然已經又恢復單身，但是依舊是名很活躍，很搶眼的藝人喔！

2011 年某跨年音樂節演出身影。

成員	正雅 (隊長)(金廷娥) August 2, 1983。珠妍 (李周妍) March 19, 1987。Uee (金幽珍) April 9, 1988。Raina (吳慧琳) May 7, 1989 Nana (林珍兒) August 30, 1994。Lizzy (朴修映) July 31, 1992。俐英 (盧俐英) August 16, 1992。佳恩 (李佳恩) August 20, 1994
畢業成員	小英 (朱小英)。貝嘉 (麗貝嘉．金)(前任隊長，2012年畢業)。嘉熙 (朴祉映)
子團	橙子焦糖 (Raina、Nana、Lizzy)。After School Blue (珠妍、Raina、Lizzy、俐英、佳恩)。After School Red (正雅、Uee、Nana、嘉熙)
韓文專輯	Virgin (2011)
日文專輯	Playgirlz (2012)。橙子焦糖 Lipstick (2012)。Orange Caramel (日本)
粉絲俱樂部	Play Girlz
官方應援色	黃色

BROWN EYED GIRLS

Nega Network

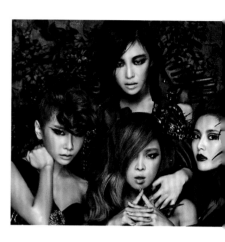

Brown Eyed Girls 在 K-Pop 裡，尤其在女團裡，可以算得上是一個特例，主要是這個團不論在音樂創作上或是發展的大方向上，都真真正正是自己當家作主。真要說，Brown Eyed Girls 根本不像其他團體是由某家大公司所培養出來，而是由隊長 JeA 號召組成的，並且她們很多歌都出自團員之手。說到創造就不能不提到 Miryo，因為她堪稱韓流裡數一數二多產的女性創作者。再來就是她們完全不吝於在歌曲中分享展現「大人」們對於生活與感情的各種體驗，光這一點也與 K-Pop 裡充斥著的夢幻與可愛風大異其趣。

JeAc 還是高中生時，就參加過一個搖滾樂團，還曾經有好幾年的時間都以本名金孝珍替電視劇寫曲兼配唱，但雖然有這樣的淵源，她想躋身 K-Pop 巨星的努力一開始並不順遂，直到有天她應 Nega Network 之邀來組一個團體，事情才出現契機。接下組團之責後，JeA 找上了年輕的饒舌歌手 Miryo，然後是自己高中時代的好友 Narsha，最後加入年輕也最輕的成員則是佳人。

四個人到齊以後她們一同受訓了三年才出了第一張完整專輯，原始的團名是 Crescendo。這第一張專輯並沒有造成太大的迴響，主要是當中的節奏藍調曲風不算太特別，沒能與市場產生區隔，再者就是她們特意選擇了「一張白紙」的行銷策略，因此宣傳初期刻意不露臉。她們接著推出的迷你專輯「L.O.V.E」，還有第二張正式專輯，表現都就有明顯的進步。

不過進步歸進步，Brown Eyed Girls 真正的突破得等到 2009 年的 Sound-G 專輯。這張專輯看到 Brown Eyed Girls 做了不少突破，包括音樂上增添了電音舞曲的風格，女孩們則在造型上出落地更挑逗，更性感。這張突破性的專輯還有一點值得一提，就是包含了「Abracadabra」這首超夯的單曲。「Abracadabra」絕對是 2009 年韓流很具代表性的一首歌，MV 裡的主要舞步是讓人看了會上癮的臀部搖擺，就算你對 Brown Eyed Girls 不熟搞不好都會有印象，因為江南大叔 Psy 在他的「Gentleman」MV 裡也有這麼跳過。

有了 Sound-G 專輯撐腰，Brown Eyed Girls 終於躋身 K-Pop 天團之列，但女孩們還是持續有個別的精采表現。2010 年先有 Narsha 推出了個人專輯，2012 年輪到 Miryo，同時像前面說過的，Miryo 也替 K-Pop 其他友團創作了非常多好歌。隊員這麼爭氣，隊長 JeA 當然沒道理閒著，說到寫歌她雖然拼不過美慧，但排個 K-Pop 第二也綽綽有餘。此外 JeA 也跟不少藝人在專輯上合作，然後她本身也在 2013 年推出了個人專輯。

不過說來說去，Brown Eyed Girls 裡還是以佳人的單飛成績最為傲人，作品也最多，除了三張個人迷你專輯以外還有眾多單曲，三張迷你專輯裡就包括 2012 年大賣的「Talk About S」。「Talk About S」的走向意外地偏向「十八禁」，專輯名稱裡 S 代表了性，也言明了歌曲裡對於性的開放態度，結果就「Talk About S」是在韓國被判定為「限制級」，而其中的單曲「Bloom」更是突破尺度之作。但別以為「Bloom」的歌曲本身與 MV 都是品味低俗、言語挑逗、兒童不宜的作品，這首曲子絕非如此而已。事實上「Bloom」是首正面、積極、成熟，聽了會讓人充滿力量的歌曲，這在任何國家都是很少見的組合。

2013 年 7 月，這幾位棕眼女孩終於結束了歌迷的引頸期盼，以四人合體的「Black Box」專輯回歸，這段旅程中她們各自精彩的點點滴滴，都如養分般灌溉了這張久違了的作品。

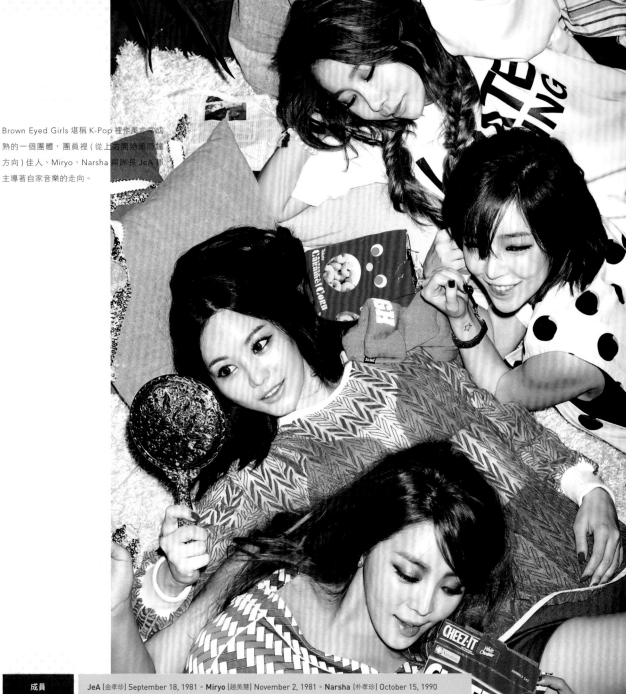

Brown Eyed Girls 堪稱 K-Pop 裡作風非常成熟的一個團體，團員裡（從上方開始順時鐘方向）佳人、Miryo、Narsha 與隊長 JeA 都主導著自家音樂的走向。

成員	JeA（金孝珍）September 18, 1981。Miryo（趙美慧）November 2, 1981。Narsha（朴孝珍）October 15, 1990 佳人（孫佳人）September 20, 1987
前成員	姜美真
韓文專輯	Your Story (2006)。Leave Ms. Kim (2007)。Sound-G (2009)。Sixth Sense (2011)。Black Box (2013)
韓文迷你專輯	With L.O.V.E. (2008)。My Style (2008)。Festa on Ice (2010)
個人專輯	Narsha (2010)。**Miryo** Miryo aka Johnney (2012)。**JeA** Just JeA (2013)
迷你專輯	佳人：Step 2/4 (2010)。Talk About S (2012)。Romantic Spring (2013)
粉絲俱樂部	Everlasting
官方應援色	黃色與黑色

姜珉耿
August 3, 1990

李海莉
February 14, 1985

a sweet home

DAVICHI

Core Contents Media

韓文專輯	Amaranth (2008)。Mystic Ballad (2013)
韓文迷你專輯	Davichi in Wonderland (2009)。Innocence (2010)。Love Delight (2011)
粉絲俱樂部	**Girls High**
官方應援色	無 (有一說是珍珠長春花色／珍珠淺紫光藍)

　　Davichi 的兩女組合在韓團裡算是相當少見，但歌迷一樣到處可見，她們吸引人的是清新、簡單、純淨的原聲，再加上兩人扎實的唱功。對照一般韓團喜歡閃閃惹人愛，喜歡用聲勢震懾住人，Davichi 是一股回歸旋律與嗓音的清流。但千萬不要聽到這兩位女生輕聲細語就小看她們，Davichi 也一樣紅得發紫，一樣對著黑壓壓的人頭從越南唱到智利。

　　Davichi 出道是在 2008 年，首發是一首情歌叫做「就算恨你也愛你」。值得一提的是這首歌的 MV 相當「厚工」，除了劇情佈景都很講究外，還找來歌壇巨星前輩李孝莉 (Lee Hyori) 跟李美妍 (Lee Mi-yeon) 跨刀演出兩個剛出獄的美艷女子。

　　成功跨出第一步之後，Davichi 的暢銷曲開始一首接一首。她們第二首張進錄音間完成的專輯「Mystic Ballad」發行於 2013 年 3 月，也是她們到目前為止最紅的一張專輯，但即便如此她們還是不忘趁勝追擊，當年七月馬上又推出新歌「Missing You Today」。

F(X)

SM Entertainment

Victoria (宋茜)
February 2, 1987

Luna (朴善英)
August 12, 1993

韓文專輯	Pinocchio (2011) ∘ Pink Tape (2013)
韓文迷你專輯	Nu ABO (2010) ∘ Electric Shock (2012)

在 SM 娛樂這個大家庭裡，F(X) 應該算得上把電音發揮得最淋漓盡致，風格也最前衛的一團。SM 娛樂作為韓國樂壇的龍頭，能夠放下保守有所突破，F(X) 真的是居首功。2013 年，F(X) 甚至成為了第一支前往德州參加 SXSW 音樂節演出的韓團，要知道那是個瘋狂而盛大的活動，數千以搖滾類型為主的樂團聚集一起，你可以想見那是何等場面！

不過我們也不要把事情說得太誇張啦，F(X) 說到底還是一支韓團，但他們可不是普通的韓團，而有可能成長為韓國天團。

就像 SM 娛樂的其他團體一樣，F(X) 也是以一鳴驚人之姿來到娛樂圈，那是 2009 年的秋天，沒多久她們已經有機會到日本、巴黎等地表演。「Pinocchio」、「Hot Summer」 都大獲好評，她們身為原唱的聲勢也一路水漲船高。

F(X) 的一大突破出現在 2012 年，當時她們出了第二張迷你專輯「Electric Shock」，主打的是同名的單曲。節奏強烈的「Electric Shock」一如其歌名電擊到聽到的歌迷，累計 You-Tube 上的觀賞人流高達五千兩百萬次，於是 F(X) 在 K-Pop 又更吃得開了。

但如果你以為「Electric Shock」已經是高峰突破不了，那可就大錯特錯了。先是「Pink Tape」登上了美國告示榜世界專輯排行的首位，當中「Rum Pum Pum Pum」或許是名義上的第一波主打，但表現好很多的反而是像「Airplane」在內的其他歌曲。SM 娛樂以旗下藝人有一貫的「家風」著稱，但 F(X) 的「Pink Tape」專輯好像宣示著要離家出走，不論是放大的音量或放肆的音色都帶著 SM 娛樂突破成長。

F(X) 成員裡的 Krystal 是少女時代 Jessica 的親妹，而且 Krystal 從五歲就開始跟 SM 合作，當時她在神話的 MV 裡軋了一小角。當然五歲太小還不能當練習生受訓，但這些年來她的身影也出現在電視廣告上，直到 2006 年爸媽同意讓她全心加入 SM 娛樂，正式朝藝人之路發展。

團員裡的 Victoria 來自中國，Amber 是台灣美國混血，這證明了 SM 看重中國與國際市場不是紙上談兵說說而已。事實上 F(X) 的出道在 SM 的介紹裡不是支「韓國」的流行唱跳團體，而是支「亞洲」的舞蹈歌唱勁旅，所以說 F(X) 還能只算是 K-Pop 嗎？還是我們應該為他們另立一個分類叫做「SM-Pop」？

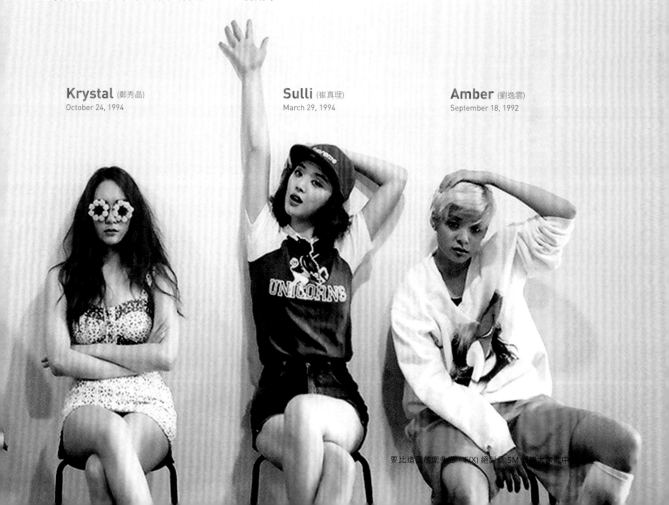

Krystal (鄭秀晶)
October 24, 1994

Sulli (崔真理)
March 29, 1994

Amber (劉逸雲)
September 18, 1992

要比誰最前衛多變，F(X) 絕對是 SM 家族大家庭中

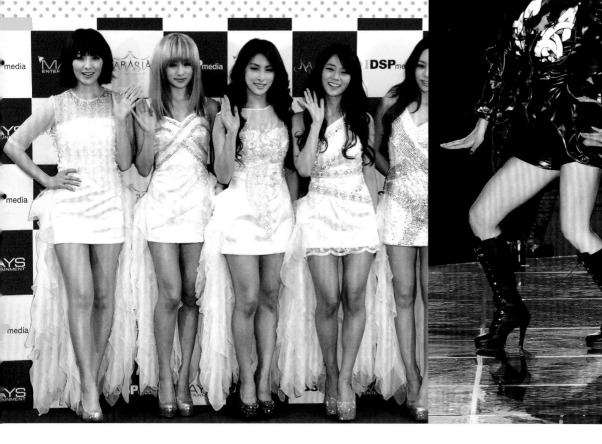

進三年來，KARA 在日本的發展成績斐然。

KARA

DSP Media

成員	朴奎利 May 21, 1988。韓勝妍 July 24, 1988。具荷拉 January 13, 1991。Nicole〔鄭龍珠〕已退出 October 7, 1991 姜知英 已退出 January 18, 1994。許英智 August 30, 1994
前成員	金成熙
韓文專輯	The First Blooming (2007)。Revolution (2009)。Step (2011)
韓文迷你專輯	Rock U (2008)。Pretty Girl (2008)。Honey (2009)。Lupin (2010)。Jumping (2010)。Pandora (2012)
日文專輯	Girl's Talk (2010)。Super Girl (2011)。Girls Forever (2012)
粉絲俱樂部	Kamilia
官方應援色	珍珠桃色

2012 年 2 月，知英、Nicole、奎利、勝妍與荷拉在首爾的演唱會上熱舞。

Kara 的出道專輯「The First Bloo-ming」並沒有在 2007 年一現身就讓樂壇警鈴大響。或許是同屬 DSP 的 FinKL 給她們太大壓力，畢竟 FinKL 算是相當標準而且成功的韓團，又或許是市場還沒有準備好接受她們。不管什麼原因，KARA 的首次出擊有點難看。沒多久屋漏偏逢連夜雨，成員之一的成熙在父母的壓力下退團。所幸補上的荷拉跟知英都很有勁，讓 KARA 又重新恢復了生氣。

後續的迷你專輯「Rock U」表現稍有進步，然後「Pretty Girl」又再更好一點。終於到了 2009 年的「Hon-ey」專輯，KARA 有了第一首冠軍單曲。

第二張正式專輯「Revolution」在 2009 年中問世，這時候就看得出來 KARA 找到定位了，她們開始傳達出歡樂的氣氛，就像是在跑趴一樣。「Revolution」專輯的第三波主打「Mister」成了 KARA 的第一首代表作。而且說到「Mister」就不能不提到成員們用翹臀對著鏡頭畫八字型的「屁屁舞」，相信看過的人都留下了深刻的印象。

「Mister」後來也跨海登陸東洋樂壇，日本公信榜 (Oricon) 稱之為「近三十年來女團出道單曲最優」，一夕間 KARA 成了在日本發展的代表性韓團。最近這三年，KARA 在日本獎拿不完，演唱會一定爆滿。

但正當情勢一片大好，KARA 卻馬失前蹄，2011 年一開始就傳出她們要解散的消息。當時扣掉奎利以外的所有現役成員都公開聲明要跟東家 DSP 切割。震驚的粉絲擔心 KARA 會步上東方神起的後塵，那就太可惜了，KARA 真的還有很強的發展性。事件剛發生的時候真的很僵，所幸經過三個月的激烈攻防，DSP 與 KARA 終於達成了某種諒解，KARA 撤告，沒多久就恢復了錄音與表演的行程。

風波平息後，KARA 又重拾了天團的丰采，自許跟 KARA 是 Family 的 Kamilia 粉絲們應該可以放心了，KARA 還會陪他們走上好長一段路。

MISS A

JYP Entertainment

成員	**Fei** (王霏霏) April 27, 1987。**Jia** (孟佳) February 3, 1989。**Min** (李玟暎) June 23, 1991。**Suzy** (裴秀智) October 10, 1994
韓文專輯	A Class (2011)。Hush (2013)
韓文迷你專輯	Touch (2012)。Independent Women Part III (2012)
粉絲俱樂部	**Say A**
官方應援色	無

Miss A 在 JYP 娛樂的構想當中，鎖定的是中國市場。作為公司原本規劃中「Chinese Wonder Girls」（中華版 Wonder Girls），她們原本是五個人，後來團體的概念出現變化，人員也有所調動，包括兩名原始團員離隊而在香港長大的韓國人（禹）惠林 (Hyerim) 調去「正版的」Wonder Girls。2009 年，韓國土生土長的 Suzy 與 Min 陸續加入，2010 年團體正名「Miss A」，出道只欠東風。

跟 Big Bang、2NE1，還有現在很多韓團一樣，Miss A 的出道不是自己的專輯或單曲，而是配合三星 Anycall 的手機行銷。但也只相隔短短一個禮拜，Miss A 就推出了她們真正的第一首單曲「Bad Girl, Good Girl」，而這首歌也很快稱霸了排行榜，第二首歌「Breathe」同樣表現可圈可點。進入 2011 年，Miss A 發行了第一張完整的專輯「A Class」，她們當時最紅的代表作「Goodbye Baby」就出自這張處女專輯。

此後 Miss A 穩定產出作品，而且歌曲都很好聽，但其實這時候的團員們愈來愈忙，個人工作也愈來愈滿，上電視的有之，拍廣告的有之，另外 Fei 與 Jia 還得回到故鄉中國。

Miss A 沒有正式的隊長一職，但 Suzy 頗有一枝獨秀的樣子，主要是她參與了一系列叫好叫座的戲劇演出，包括 2001 年的超夯韓劇「夢想起飛」(Dream High)，受到好評的大螢幕作品「初戀築夢 101」(Architecture 101)，乃至於 2013 年造成收視熱潮的電視劇「九家之書」(Gu Family Book)。目前 Suzy 的推特上已經有將近兩百萬人追星，這絕對讓大部分 K-Pop 女藝人瞠乎其後。

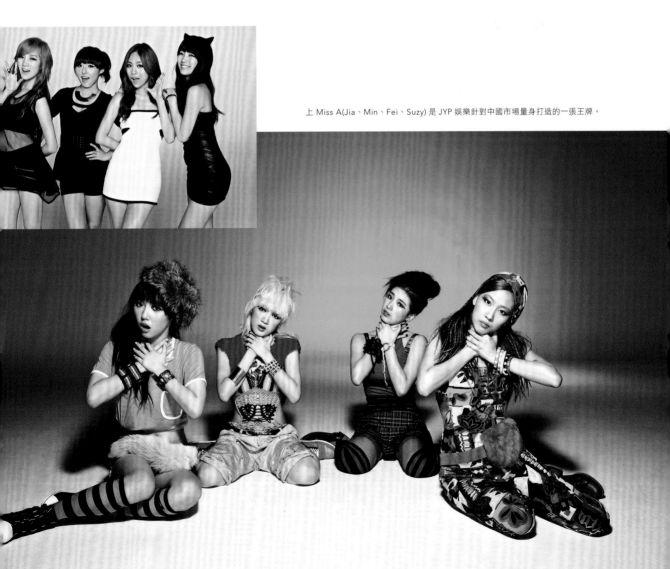

上 Miss A(Jia、Min、Fei、Suzy) 是 JYP 娛樂針對中國市場量身打造的一張王牌。

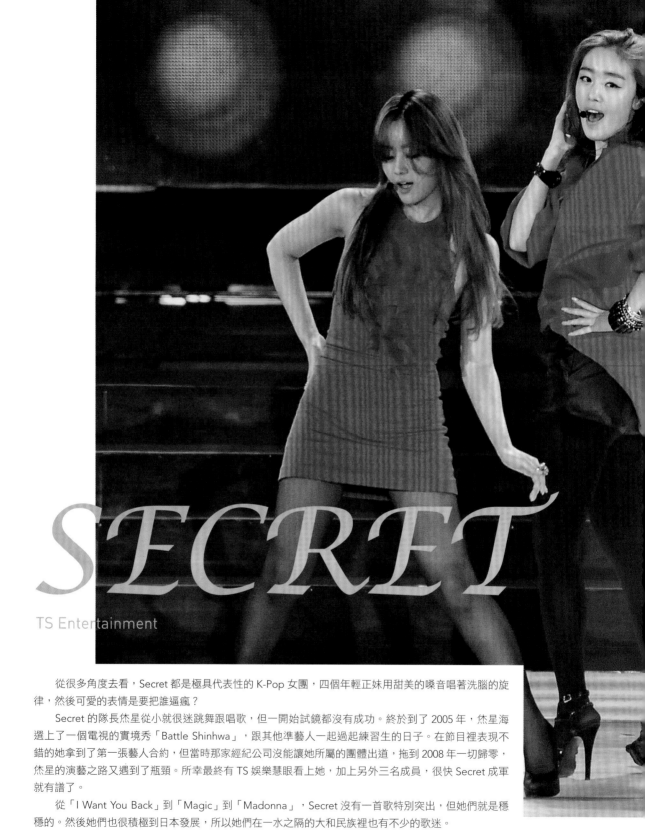

SECRET

TS Entertainment

　　從很多角度去看，Secret 都是極具代表性的 K-Pop 女團，四個年輕正妹用甜美的嗓音唱著洗腦的旋律，然後可愛的表情是要把誰逼瘋？

　　Secret 的隊長焞星從小就很迷跳舞跟唱歌，但一開始試鏡都沒有成功。終於到了 2005 年，焞星海選上了一個電視的實境秀「Battle Shinhwa」，跟其他準藝人一起過起練習生的日子。在節目裡表現不錯的她拿到了第一張藝人合約，但當時那家經紀公司沒能讓她所屬的團體出道，拖到 2008 年一切歸零，焞星的演藝之路又遇到了瓶頸。所幸最終有 TS 娛樂慧眼看上她，加上另外三名成員，很快 Secret 成軍就有譜了。

　　從「I Want You Back」到「Magic」到「Madonna」，Secret 沒有一首歌特別突出，但她們就是穩穩的。然後她們也很積極到日本發展，所以她們在一水之隔的大和民族裡也有不少的歌迷。

　　2012 年隨著單曲「Poison」的推出，Secret 終於更上一層樓，接續的作品「Talk That」開始在歌曲的複雜性與深度上得到音樂人的肯定，自此 Secret 不再只是可愛與性感的花瓶。Secret 或許不能為韓流帶來革命，但她們絕對有實力代表 K-Pop 走到世界各地。

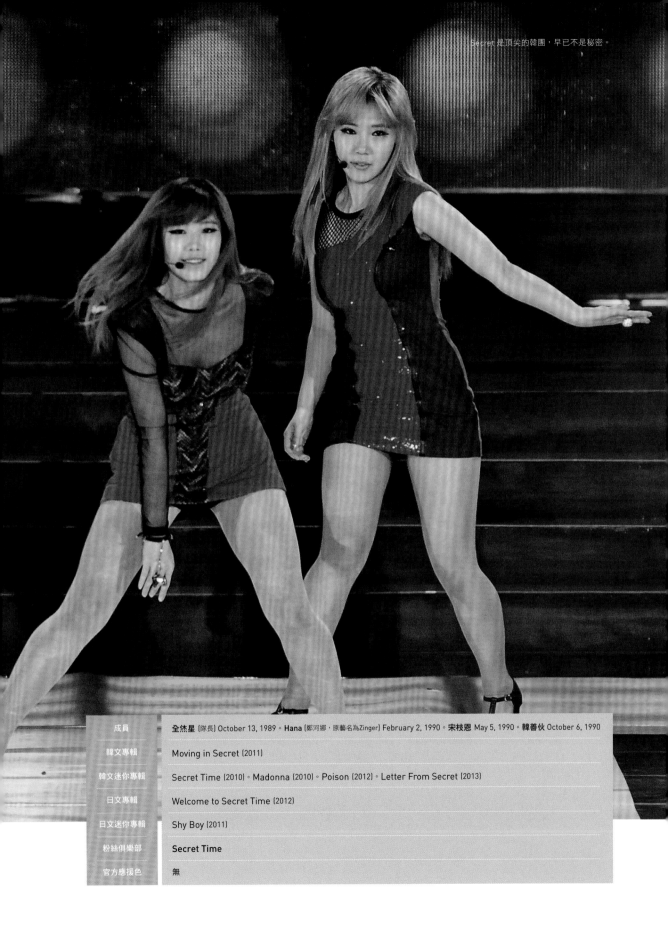

成員	全烋星 (隊長) October 13, 1989。Hana (鄭河娜，原藝名為Zinger) February 2, 1990。宋枝恩 May 5, 1990。韓善伙 October 6, 1990
韓文專輯	Moving in Secret (2011)
韓文迷你專輯	Secret Time (2010)。Madonna (2010)。Poison (2012)。Letter From Secret (2013)
日文專輯	Welcome to Secret Time (2012)
日文迷你專輯	Shy Boy (2011)
粉絲俱樂部	**Secret Time**
官方應援色	無

SISTAR

Starship Entertainment

成員	孝琳 (金孝靜) January 11, 1991。寶拉 (尹寶拉) January 30, 1990。昭宥 (姜智賢) February 12, 1992 多絮 (金多絮) May 6, 1993
子團	Sistar 19 (孝琳、寶拉)
韓文專輯	So Cool (2011)。Give It To Me (2013)
韓文迷你專輯	Alone (2012)。Loving U (2012)
單曲	Ma Baby (2011)。Girl Not Around Any Longer (2013)
粉絲俱樂部	Star 1
官方應援色	富士粉紅

Sistar 絕對是今日之星，一顆還在繼續升起的晨星。2010 年出道後不斷累積人氣，那年她們的三首單曲一首比一首更暢銷，更在排行榜上占有一席之地，其中「How Dare You？」成了她們第一首冠軍作品。

2011 年首張專輯中的同名單曲「So Cool」是首節奏強烈的電音舞曲，也是 Sistar 代表作之一，YouTube 上累計有 3100 萬次的點擊。而這歌能這麼受歡迎，功勞簿上絕不能少了短裙跟很多的蹲下起立。各種要素配合下，「So Cool」絕對是那年韓流中的勁歌金曲。

隔年，另一首由 Brave Brothers 製作的歌曲「Alone」也表現亮眼，除了席捲各大排行榜首位之外，還創下了美國告示榜 K-Pop 專輯榜冠軍最久的紀錄。另外一首單曲「Loving U」也大賣。

雖然很新，很菜，但 Sistar 也不令人意外地有個子團叫 Sistar 19，成員就孝琳跟寶拉兩個，目前僅有的兩首單曲都有不俗的表現。

2013 年 6 月的第二張專輯「Give It To Me」又讓 Sistar 在排行榜的冠軍頭銜上滿載而歸，即便韓團勁爭空前激烈也沒讓她們退卻。或許整體而言，Sistar 還沒正式擠進韓流天團的接班梯隊，但按照她們暢銷曲增加的速度，這應該也只是時間早晚的問題。

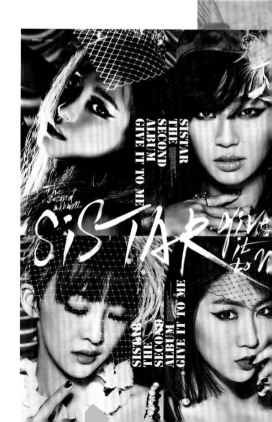

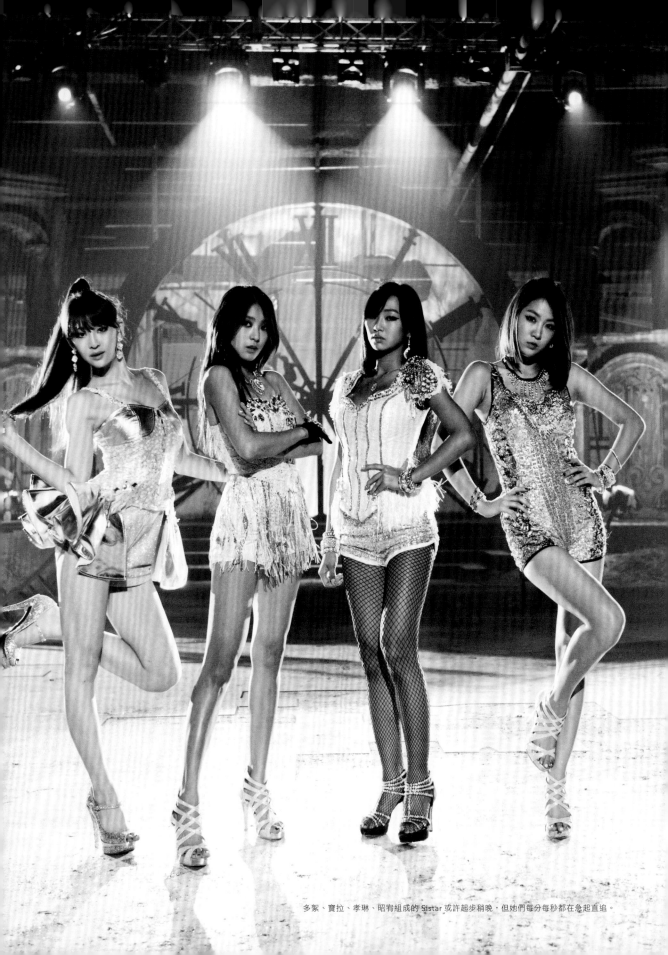

多絮、寶拉、孝琳、昭宥組成的 Sistar 或許起步稍晚，但她們每分每秒都在急起直追。

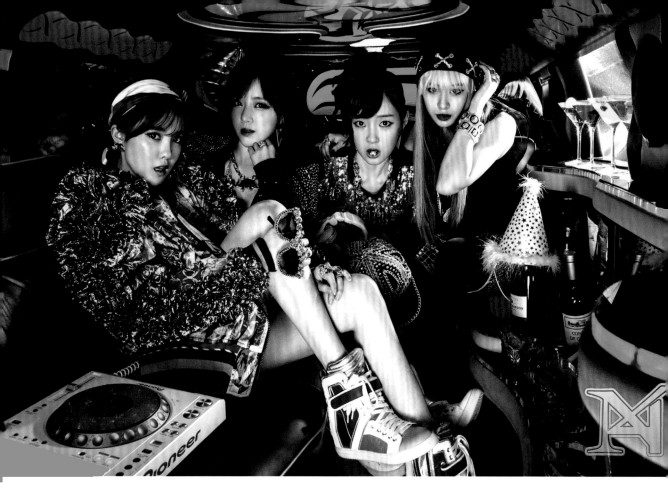

T-ARA

Core Contents Media

T-ara 剛開始有五個人，後來走了兩個，然後加入三個，然後最後加入的一個只待了一年，於是我們現在看到的 T-ara 若不含受訓中的 Dani，是六個人。

雖然 2009 年出道不算順遂，但 T-ara 聲勢很快就開始拉升，年底已經手握許多新人獎，也愈來愈多作品登上排行榜。而說到排行榜就不能不提「Roly Poly」，畢竟 2011 年很少有歌曲能跟這首比。另外在日本，「Bo Peep Bo Peep」（王彩樺「保庇」原曲）成了第一首非日本女團出道就登上排行冠軍的曲子。當然每個人喜歡的都不同，但 T-ara 2012 年的單曲「Lovey Dovey」絕對也是非常紅。

近幾年 T-ara 曾為了一件不是那麼光采的事情成為媒體報導的影藝頭條，那就是 K-Pop 裡的霸凌惡習。T-ara 裡發生這種事當然不是特例，但 T-ara 畢竟是當紅的團體，所以成員被欺負自然受到矚目。事情發生在 2012 年 7 月，公司突然終止與前成員和榮的合約，輿論譁然，關於內情的謠言四起。其中就傳出和榮是因為被其他人霸凌而被迫退團並與唱片公司解約。也有一說是她表現「有虧專業」而被開除。如今風頭已過，也沒人再提起，看來和榮的遭遇會永遠成為懸案，但至少這提醒了我們一件事情，那就是光鮮亮麗之虞偶像也是人，唱片公司也是人，也跟你我一樣會有七情六慾，也會頂不住壓力。

正如其團名，T-ara 今天仍如「后冠」般閃閃發光。由 T-ara 四個成員組成的子團 T-ara N4 於 2013 年發行了好聽的「Jeonwon Diary」（田園日記），果然大賣；其他三個成員組成的另一子團 QBS 則專攻日本市場。

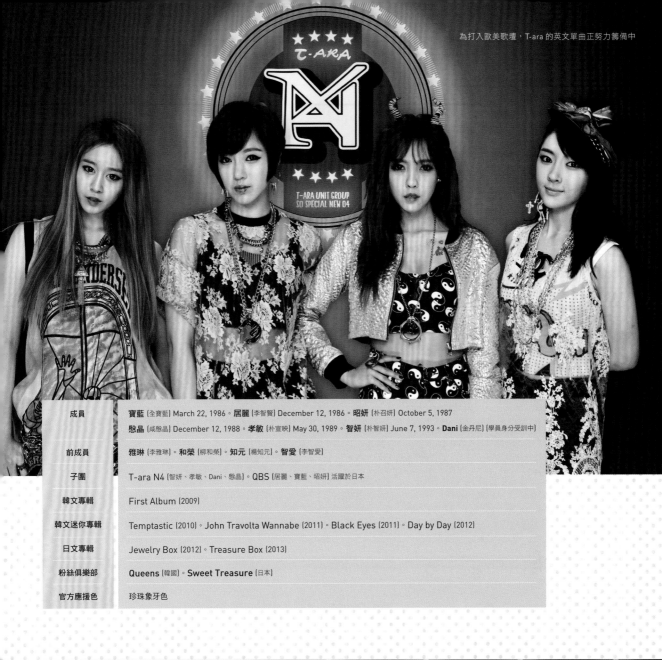

成員	寶藍 [全寶藍] March 22, 1986。居麗 [李智賢] December 12, 1986。昭妍 [朴召妍] October 5, 1987
	憖晶 [咸憖晶] December 12, 1988。孝敏 [朴宣映] May 30, 1989。智妍 [朴智妍] June 7, 1993。Dani [金丹尼] [學員身分受訓中]
前成員	雅琳 [李雅琳]。和榮 [柳和榮]。知元 [楊知元]。智愛 [李智愛]
子團	T-ara N4 [智妍、孝敏、Dani、憖晶]。QBS [居麗、寶藍、昭妍] 活躍於日本
韓文專輯	First Album [2009]
韓文迷你專輯	Temptastic [2010]。John Travolta Wannabe [2011]。Black Eyes [2011]。Day by Day [2012]
日文專輯	Jewelry Box [2012]。Treasure Box [2013]
粉絲俱樂部	Queens [韓國]。Sweet Treasure [日本]
官方應援色	珍珠象牙色

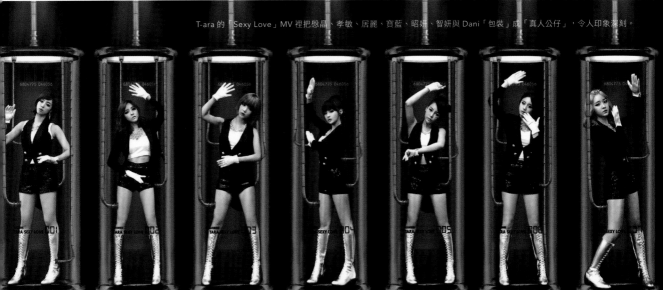

T-ara 的「Sexy Love」MV 裡把憖晶、孝敏、居麗、寶藍、昭妍、智妍與 Dani「包裝」成「真人公仔」，令人印象深刻。

樂壇個體戶
個人歌手

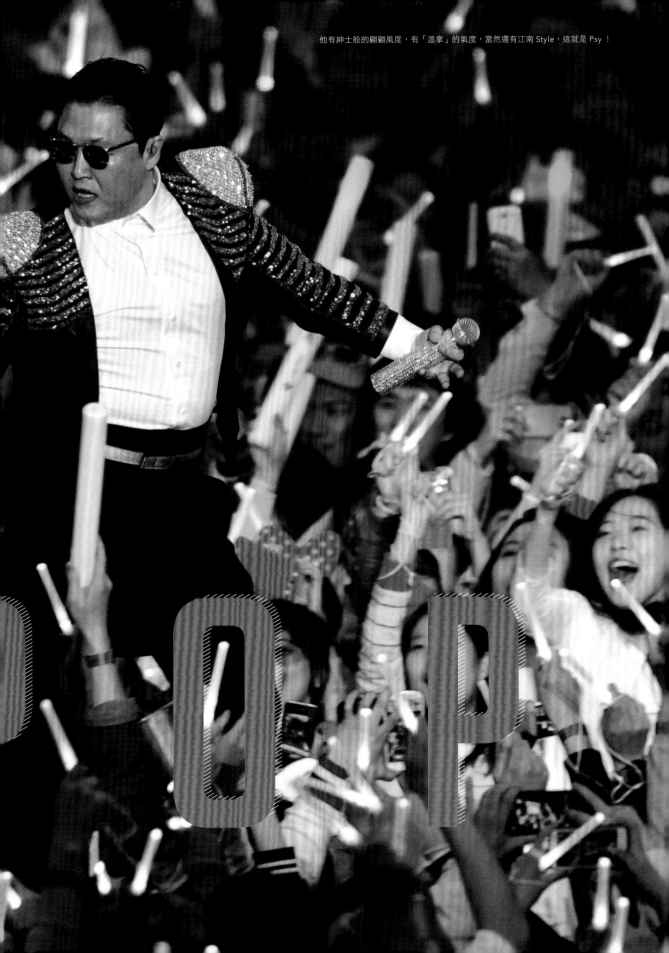

他有紳士般的翩翩風度，有「溫拿」的氣度，當然還有江南 Style，這就是 Psy！

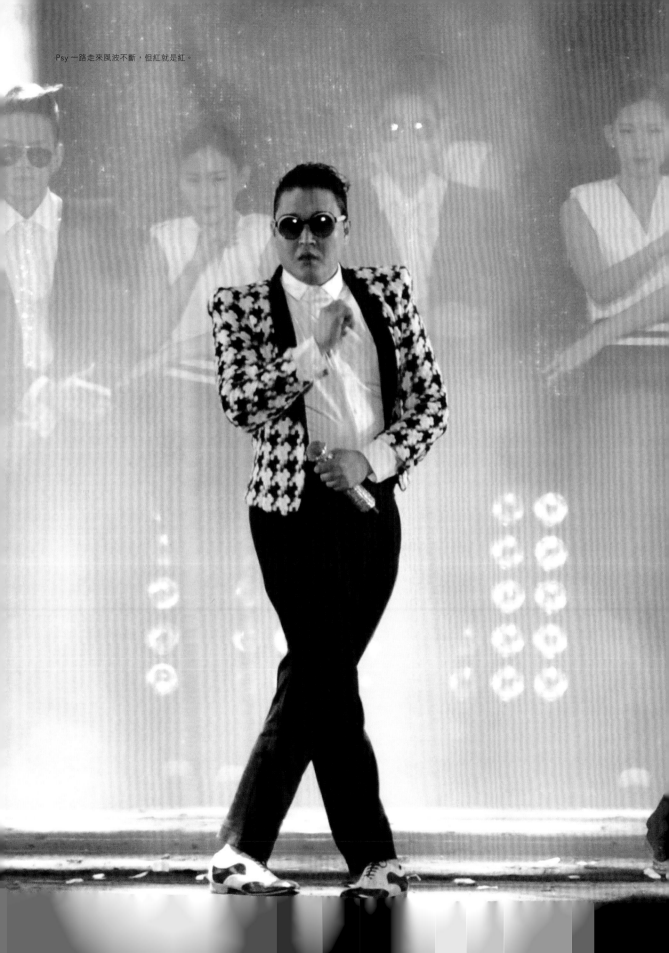

Psy 一路走來風波不斷，但紅就是紅。

PSY

YG Entertainment

　説來奇怪，K-Pop 近年來最傳奇，最具國際知名度與代表性的人物，好像反而跟 K-Pop 的既定印象格格不入，這到底是怎麼回事？朴載相乍看之下傻不隆冬，一臉諧星樣，但他不是只有這樣，他同時還很外向，很搞笑，很能融入電音與饒舌的元素在表演中，於是形成了韓國獨有的風格。即便如此，在俊男美女如過江之鯽的韓流世界裡，一般人還是很難看好朴載相，他就像一個很獨特的笑點，不是誰都能懂，但奇蹟就這樣發生了──2012 年的某一天，好多人突然聽懂了這個笑話，於是 YouTube 上 18 億人看了他的表演，熱潮到現在都還未曾稍歇。

　在文憑主義很重的韓國半島，朴載相從來不是塊讀書的料，但他帶動氣氛功力一流，熱愛音樂也沒有話說。這樣的他被爸爸送到波士頓大學留學，希望他能繼承衣缽從商，但對做生意沒興趣的他不久就讀不下去了。放棄商院學業的他買了一堆做音樂的器材，想辦法進了也在豆城的

伯克利音樂學院 (Berklee College of Music)，但沒想到就連音樂學院的理論課程都多到讓他沒辦法適應，於是年輕的朴載相再度棄學。這次他回到韓國想走出自己的音樂之路。

　返鄉後沒過多久，他就引起了韓國流行樂壇的注目。他給自己取了藝名「Psy」，2001 年推出首張專輯「Psy From the Psycho World」，從這張專輯裡他日後的風格已經可以看出端倪，因為裡頭盡是好聽好唱的舞曲跟饒舌作品，外加「洗腦」用的詞句 (hooks)、經典名曲的「引用」或「致敬」(samples)，更是多到數都數不清。就拿單曲「Bird」為例，其旋律就大量引用的 Bananarama 版本的「Venus」為基礎，然後才在上面加了自己的饒舌歌詞。這張專輯惹毛了政府裡管事的人，Psy 被指用語不當、歌詞不雅遭罰。說真的這第一章作品並沒有賣得很好，Psy 的身材也完全不是「歐爸」，但整張專輯幾乎都出自於他的手筆，而且他的唱腔在當時的韓國樂壇算是獨樹一幟。

　第二張專輯 Ssa 2 也沒有太大突破，首波主打「Shingoshik」是首性感的舞曲，裡頭同樣大量引用了朴志胤的名曲「Coming of Age Ceremony」。有關當局一樣很不滿意這張專輯，甚至可以說比起 Psy 的第一張作品更加深惡痛決，結果是 19 歲以下的人直接棄買。

　終於到了第三張專輯「3 Mi」，Psy 終於有了首像樣的暢銷曲「Champion」，而且這歌剛好趕上 2002 年日韓合辦世界盃足球賽，這在當年是韓國的大事，韓國隊最終爆冷闖進四強半準決賽。以比佛利山超級警探裡艾索‧弗利 (Axel Foley) 的主題曲為底，「Champion」完全符合 Psy 的創作所需：好聽、怪異、有趣。

　可惜的是正當 Psy 的演藝生涯看似有起色之際，一連串的挫敗又給他重重的打擊，其中最大的一個就是兵役問題。當兵在韓國是男生的義務，當時 (2003 年) 的役期是 26 個月，但 Psy 因故可以不用當大頭兵，而是到一家軟體公司上班，這一看就是涼非

常多。2005 年退伍後他發行了個人的第四張專輯，但沒多就遭指控沒盡到對國家的義務，還被說他在軟體公司都在忙自己的音樂創作。於是他被迫重新入伍，而這次江南大叔就真的變成江南大兵了。

第二次當兵的 Psy 終於在 2009 年退伍，但自由之身的他只怕長江後浪推前浪，畢竟很多韓星都擔心當兵會讓自己被遺忘，要知道韓國的藝人多的跟什麼一樣，兵役的時間又那麼長，更別說兩次兵役前前後後搞掉他六年。

重返樂壇後 Psy 簽進 YG 娛樂，隨後發行了第五張專輯。這張賣得還好，但也就是還好而已。

2012 年的夏天，Psy 發行了他的第六張個人專輯，首波主打是一首你聽過不奇怪，沒聽過比較難的單曲叫做「江南 Style」。怎麼樣，知道吧？

那年 7 月中「江南 Style」在韓國發表，一開始反應就是不錯，排行榜上當了幾週冠軍，但也就這樣，沒什麼值得讓人大驚小怪之處。問題是，歐美的社群媒體跑來參一咖。首先是號稱西方批踢踢的網路論壇 Reddit 在 7 月 28 日注意到「江南

本名	朴載相 December 31, 1977
韓文專輯	Psy from the Psycho World (2001)。Ssa (2002)。3 Mi (2002) Ssajib (2006)。PsyFire (2010)
韓文迷你專輯	Psy 6 (Six Rules), Part I (2012)。Psy 6 (Six Rules), Part II (2013)
粉絲俱樂部	Cho
官方應援色	黑色

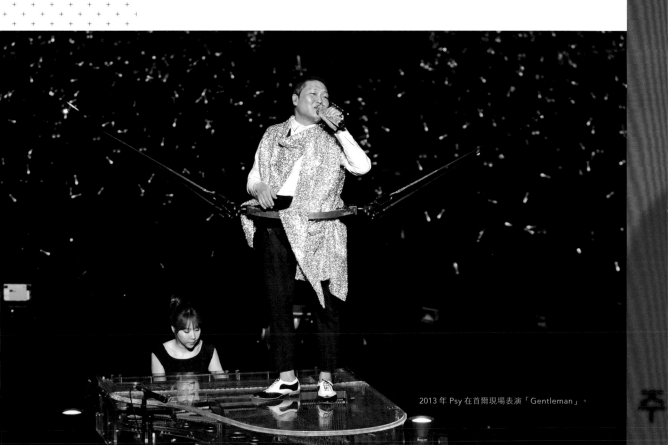

2013 年 Psy 在首爾現場表演「Gentleman」。

Style」，然後是 Gawker 在 7 月 30 日「補刀」。此外好幾位名人也在推特上說了兩句。積沙成塔，「江南 Style」的傳奇於焉降生。

進入 8 月，有在追蹤排行榜的人注意到一件神奇的事情，那就是 Psy 大叔的「江南 Style」打敗了可愛教主少女時代的「Gee」，成為了史上 YouTube 最多人看的韓國影片紀錄保持人，而「江南 Style」之後還不斷累積人氣，一億次，兩億次都順利達陣。最終到了 2012 年的尾聲，「江南 Style」超越了小賈斯汀 (Justin Beiber)

的「Baby」，正式以十億次點擊成為了 YouTube 有史以來的影片王。不過美中不足的是那一年在美國，「江南 Style」付費下載次數只排名第三。

緊接著「江南 Style」推出的「Gentleman」表現亦不俗，只能說「江南 Style」紅得有點離譜，但其實「Gentleman」5 億 7500 萬次的點擊在 YouTube 上真的也是沒有什麼好挑剔的成績了。

後「江南 Style」時期的 Psy 真的是一刻不得閒，每天醒著都是跑不完的通告，不論是上電視當特別來賓、

活動出席，還是登台唱跳，Psy 都是炙手可熱的當紅炸子雞。

雖然 Psy 的成就非凡，但他在 K-Pop 裡的定位依舊曖昧，甚至於他愈是名利雙收，愈是功成名就，他距離主流的韓流風格就愈遠，但畢竟他是「YG 娛樂」旗下的成員，所以技術上他確實是韓流的一份子。又或許 Psy 的際遇才是 K-Pop 真正的模樣吧！

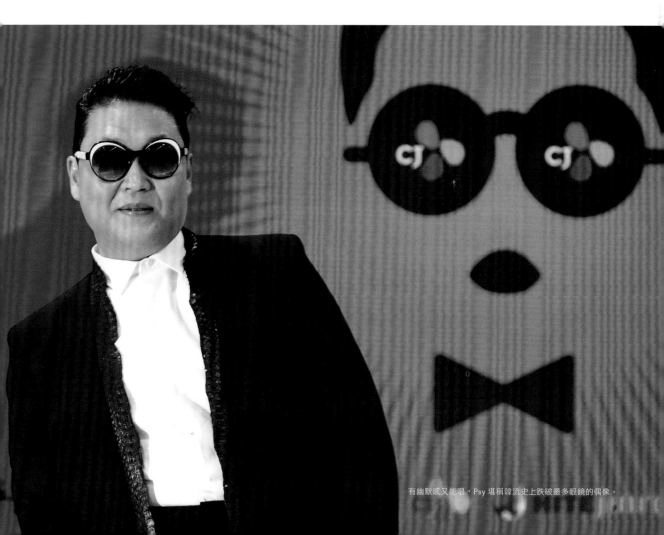

有幽默感又能唱，Psy 堪稱韓流史上跌破最多眼鏡的偶像。

BOA

SM Entertainment

　　如果過去十年要選一個最能代表 K-Pop 的個人歌手，寶兒一定是
熱門人選。才 11 歲就被 SM 娛樂慧眼識英雌挑中的寶兒，在 13 歲就
出了第一張個人專輯，14 歲已經在日本闖出名號，之後就在日韓兩地
穩定有作品。今天的寶兒不過 27 歲，卻已經當了半輩子的大明星。

　　很多明星成為明星都是無心插柳，寶兒也不例外。她原本到 SM
娛樂是陪哥哥試鏡，結果被看上的是她。SM 娛樂的創辦人李秀滿一看
到寶兒，就愛上了她的笑，而這一笑就讓寶兒踏上了明星之路。被發
掘後隔兩年，寶兒的首張專輯「ID：Peace B」發行，但一開始並沒有
很多人注意到。

寶兒能成為藝人是無心插柳，陪哥哥試鏡時的笑容散到了 SM 創辦人李秀滿，從此踏入歌壇。

不過從一開始打算培養寶兒，SM娛樂就有想到日本市場，為此寶兒還被送到日本與NHK的主播同住來學習日文。這樣的努力與付出，加上日本唱片巨擘Avex娛樂的資源進駐，寶兒在日本初試啼聲的專輯「Listen to My Heart」在2002年就賣超過百萬張，同時也是第一次有韓國歌手一出道就稱霸公信榜。2003年的「Valenti」趁勝追擊，表現更加理想。

接下來的幾年寶兒是一首金曲接著一首金曲，人跟專輯都是日韓兩邊跑。確立亞洲天后的地位之後，寶兒開始放眼西方樂壇，她潛心準備英文專輯，首波主打是「Eat You Up」。寶兒2009年的進軍美國歌壇之舉，確實吸引了許多人注意，要説的話就是保守的主流媒體有點不知道怎麼定位寶兒，還好在YouTube跟其他網路音樂服務的接納與宣傳下，今天的西方媒體也了解到了人紅不紅，標準可以很多樣。

寶兒不斷自我挑戰，除了應邀到韓國當紅的K-Pop Star上當評審，近期她還努力嘗試演戲。2013年是寶兒的「戲劇元年」，電視方面有韓劇「Expect Romance」，大螢幕上有好萊塢舞蹈片「Make Your Move」。隨著韓流在全球蔓延，現在説不定正是寶兒鑽進世界各地歌迷心坎裡的轉捩點。

如果只能選一個人代表K-Pop，寶兒絕對會是票選時的寵兒，很多人想到韓國就想到她。

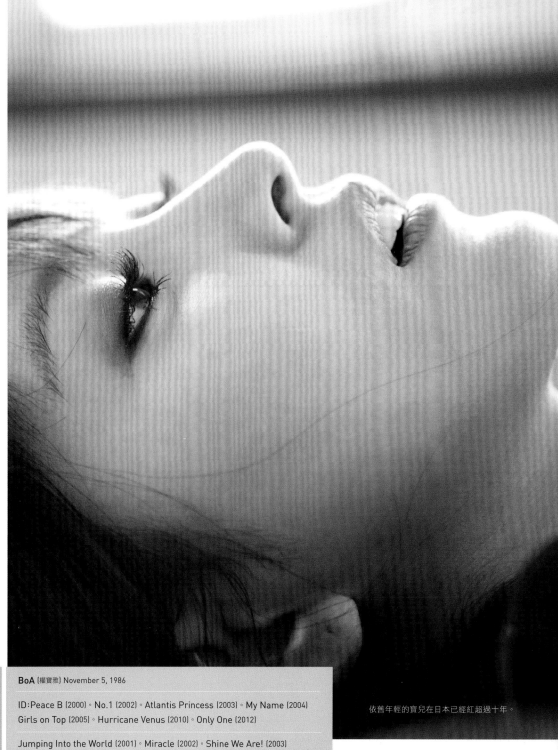

依舊年輕的寶兒在日本已經紅超過十年。

本名	BoA〔權寶雅〕November 5, 1986
韓文專輯	ID:Peace B〔2000〕。No.1〔2002〕。Atlantis Princess〔2003〕。My Name〔2004〕Girls on Top〔2005〕。Hurricane Venus〔2010〕。Only One〔2012〕
韓文迷你專輯	Jumping Into the World〔2001〕。Miracle〔2002〕。Shine We Are!〔2003〕
日文專輯	Listen to My Heart〔2002〕。Valenti〔2003〕。Love & Honesty〔2004〕。Outgrow〔2006〕。Made in 20〔2007〕。The Fare〔2008〕。Identity〔2010〕
英文專輯	BoA〔2009〕
粉絲俱樂部	Jumping BoA〔韓國〕。Soul〔日本〕
官方應援色	黃色

JAY PARK

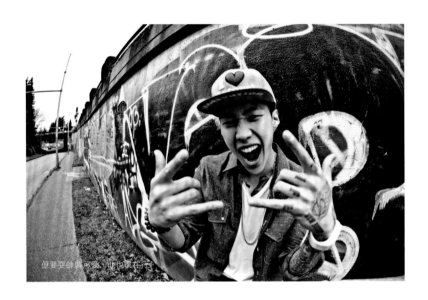
但要耍帥與可愛，他也很在行

Jay Park 在藝界的崛起，是 K-Pop 裡一則傳奇，他先是嶄露頭角，接著摔個鼻青臉腫，然後卻又以更漂亮的身影奮起。這麼戲劇化的過程就算是 K-Pop 也編不太出來呢！

Jay Park 原本是西雅圖一個平凡的小孩，頂多是天分還不錯，聽著嘻哈，自學學會了 breaking 跟饒舌罷了。倒是 Jay Park 的媽媽很看好他，鼓勵他去 JYP 娛樂試鏡。結果這小子沒讓做媽媽的失望，試鏡上了。然後 2005 年初他經公司安排回到韓國接受嚴格的訓練，當中除了偶像必修的各種難關之外，他還得苦練韓文，因為在美國長大的 Jay 只會說很基本的母語。這段時間對 Jay 來說不僅辛苦而

且孤獨，但一切的忍耐與付出是值得的，2008 年 Jay 以 2PM 的一員正式出道。

沒多久 2PM 就成了 K-Pop 裡炙手可熱的男團，歌曲首首大賣，網路更是他們的天下。他們的情勢看來一片大好，至少看起來。

但果然世事難料，正當 Jay 的演藝事業準備起飛之時，有人挖出了他剛回韓國時在網路上的發言，當時的他沒人陪伴，心情的調適上非常困難。這些發言其實沒有什麼特別之處，任何一個普通的孩子遇到心情不好的時候，都會說出一樣的話來，問題是他不是個普通的孩子，結果樹大招風，輿論的風向漸漸不利於 Jay Park。雖

然歌迷眾多，但最終外界的壓力還是迫使 Jay Park 離團，就連 JYP 娛樂也跟他解約，那年是 2010 年。初出茅廬的他看來玩完了，他回到美國，少了他的 2PM 照常錄製新專輯。

天知道水能載舟亦能覆舟，網路竟然在這時扮演起救星。2010 年的 3月，Jay Park 在 YouTube 上設了一個頻道，然後上傳了他翻唱美國饒舌歌手 B.o.B.「Nothin' on You」的影片，結果不到一天就有兩百萬人次點閱，就這樣，Jay Park 回到了藝界的戰場。

這次 Jay Park 決心走自己的路，他開始自己創作音樂。他的新作裡固然少不了芭樂一點的，符合大眾口味的流行歌曲，但硬派的嘻哈與新潮的

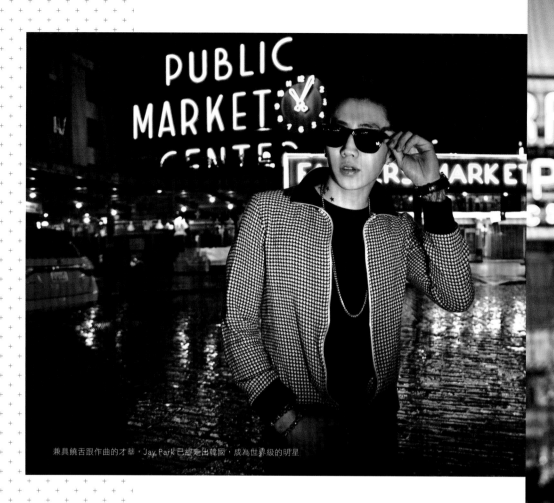
兼具饒舌跟作曲的才華，Jay Park 已經走出韓國，成為世界級的明星

舞曲也所在多有。2010 年的 6 月 18 日，Jay Park 重新踏上韓國的土地，多達上千位粉絲到場接機。七月他發行了內含三首歌的迷你專輯，這時的他已經不屬於任何一大行的唱片公司，而是跟以旗下演員的大海報聞名的 Sidus HQ 簽約，但這張迷你專輯還是順利攻佔了各大排行榜。

說到演員，Jay Park 慢慢發覺自己也有演戲的天分。他首先在韓版的 Saturday Night Live 上的短劇是客串演出，第四季已經加入固定班底。

今天的 Jay 還在不斷往上爬，一腳在 K-Pop 裡發光發熱，另一腳則在西方樂壇的嘻哈與流行領域深耕。身上的刺青宣示著他是個很有個性的藝人，而有個性的人總是會受到一點排擠，這點也適用在 K-Pop 裡。但再有個性，他還是願意在綜藝節目上跟 H.O.T. 的成員文熙俊合作表演 H.O.T. 的經典金曲「Candy」，雖然這首歌很需要裝可愛，但他還是願意放下身段。歐美樂壇跟 Jay Park 在錄音室裡合作過的製作人都很肯定他的眼光與才華。

說來弔詭，2013 年韓流裡最成功的跨界藝人竟然是江南大叔 Psy 跟另類小子 Jay Park！這兩個男人說多不一樣就多不一樣：Jay 渾身都是刺青跟肌肉，Psy 兩樣都沒有，但一樣的是兩人都「腳踏兩條船」得很成功，他們都把世界帶進了韓流，也把韓流介紹給了世界！

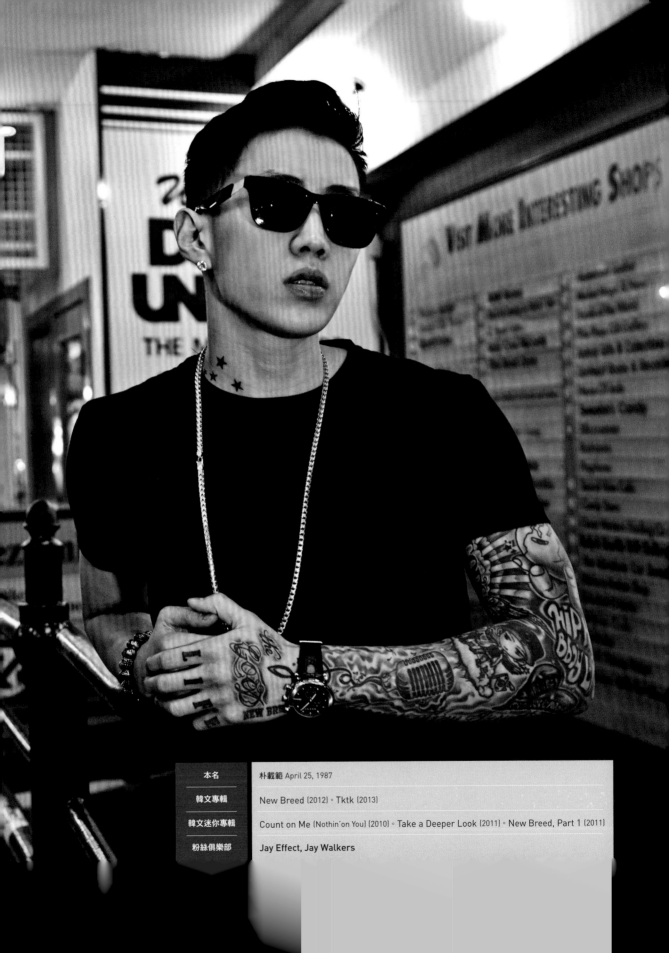

本名	朴載範 April 25, 1987
韓文專輯	New Breed (2012)。Tktk (2013)
韓文迷你專輯	Count on Me (Nothin'on You) (2010)。Take a Deeper Look (2011)。New Breed, Part 1 (2011)
粉絲俱樂部	Jay Effect, Jay Walkers

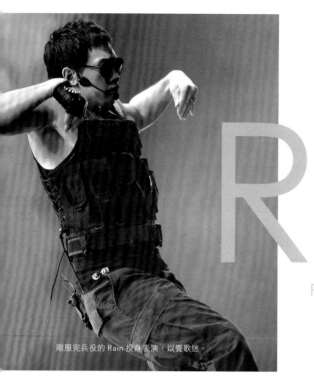

剛服完兵役的 Rain 投身表演，以饗歌迷。

RAIN

Rainy Entertainment　　Cube Entertainment

Rain 不僅在過去十年間紅遍韓國與亞洲，更是第一個在歐美國家闖出名號的 K-Pop 代表性人物，只不過西方觀眾認識他主要是透過戲劇作品，而不是 Rain 的音樂與歌曲。Rain 先是在大預算的電影「駭速快手」(Speed Racer) 裡軋上了一角，後來又參加了血腥動作片「忍者刺客」的演出。值得一提的是他的知名電視脫口秀主持人史提芬‧柯柏特 (Stephen Colbert) 有過一段「恩怨」，事發原因是 Rain 在《時代雜誌》的網路國際名人票選上打敗了柯柏特，為此柯柏特對 Rain 「宣戰」，最後是舞藝精湛 Rain 上了柯柏特的節目「Colbert Report」(柯柏特報告) 跟他尬舞，才讓柯柏特輸得心服口服。

Rain 出身清寒，老家在首爾西端。說起來 Rain 小時候家裡附近有不少所大學，但他並沒有因此想念博士當老師，反而是想跳舞上電視。從小他就愛跳舞，這點從沒斷過，為此他會跟朋友在家附近找場地練舞。

他第一次加入的 K-Pop 團體叫做「Fan Club」，是個舞團，但初試啼聲沒有維持很久，表現也不突出。這個團體在 1999 年解散，但 Rain 還是持續練舞，還是不斷找唱片公司試鏡。

雖然表演天分橫溢，但他始終沒有找到機會竄起。直到 2001 年的某天，命運終於來敲了門，Rain 得到了 JYP 娛樂老闆朴軫泳給的試鏡機會。朴軫泳看出了 Rain 的潛力，他說 Rain 有雙「老虎的眼睛」。慧眼識英雄的朴軫泳強迫 Rain 跳舞試鏡了好幾個小時，但汗水沒有白流，這幾個小時改變了 Rain 的人生，讓他身為藝人在 JYP 娛樂找到了家。

接下來的兩年是辛苦的訓練，這是 K-Pop 的常態，特別是 Rain 的表現格外優異。每個月 JYP 娛樂都會給旗下的儲備藝人測試打分數，而 Rain 的表現總是非常突出。沒多久公司就體認到他們手中握著個寶，然後 2002 年 Rain 就出片了，專輯名稱是「Bad Guy」。

不過即便在當時，Rain 也沒有爆紅就是了。這一直要到他大約跟紅遍亞洲的韓劇《浪漫滿屋》同時期的第三張專輯，Rain 才一舉登上了天王的位置。

到了第五張專輯，Rain 離開了東家 JYP，自立門戶開了家唱片公司。這對他來說是比較辛苦的時期，但他還是創作了專輯裡大部分的歌曲，也循環全亞洲跟美洲，甚至還擠出時間拍了兩部好萊塢電影！

2013 年 7 月，Rain 服完了兵役退伍，接著立馬跟 Cube 娛樂簽約。這時眾所矚目的都是 Rain 的下一步。很遺憾的是 Rain 的母親沒有看到他出第一張專輯就過世了，但這麼多年來母親始終活在 Rain 的心中。退伍後 Rain 第一件事就是飛車去安放她母親骨灰的墓園祭拜。雖然軍營的門外有數百粉絲等待，但 Rain 的孝思仍難以阻擋，話說雖然他得了很多獎，唱紅很多歌，也成了電影明星，但很多地方看得出來 Rain 真是 K-Pop 裡最內斂的一顆星。

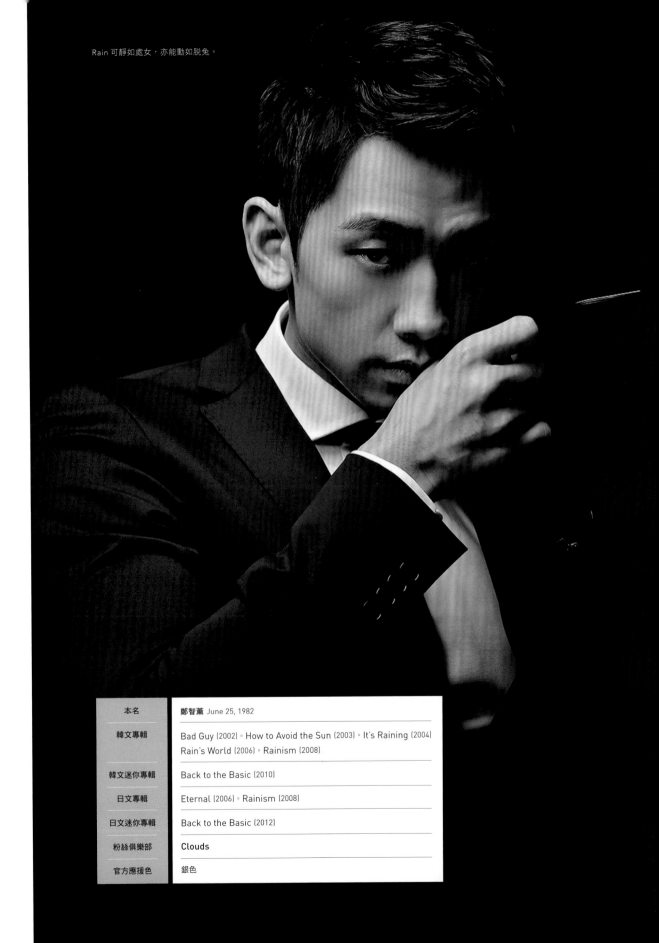

Rain 可靜如處女，亦能動如脫兔。

本名	鄭智薰 June 25, 1982
韓文專輯	Bad Guy (2002)。How to Avoid the Sun (2003)。It's Raining (2004) Rain's World (2006)。Rainism (2008)
韓文迷你專輯	Back to the Basic (2010)
日文專輯	Eternal (2006)。Rainism (2008)
日文迷你專輯	Back to the Basic (2012)
粉絲俱樂部	Clouds
官方應援色	銀色

尹美萊 Tasha 有足以震懾韓國樂壇的超殺嗓音。

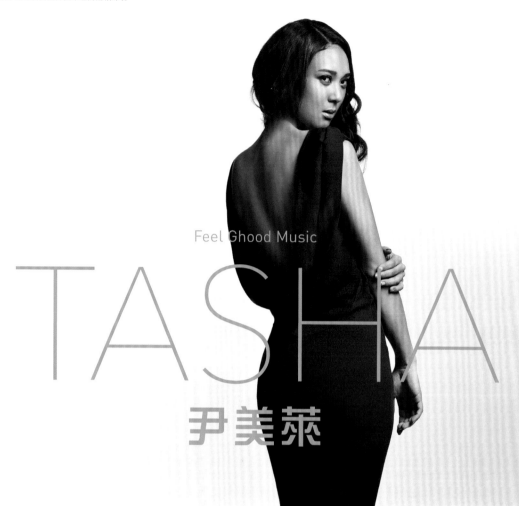

Feel Ghood Music

TASHA

尹美萊

K-Pop 在過去二十年來，最能稱得上才華洋溢的藝人，也許得得算是英文名是「Tasha」的尹美萊了吧。K-Pop 裡用上了很多饒舌，但大部分都是韓國本身的風格，而 Tasha 的饒舌卻能展現出紐約才聽得到的爆發力與穿透力，讓人想起 MC Lyte 的律動感與 Monie Love 的音樂性。饒舌以外，Tasha 唱起歌來也無疑是個實力派的鐵肺女王，用充滿靈魂的聲線駕馭著寬廣的歌路。

生在美國德州的 Tasha 在青少年時代來到韓國後便開始組團，首先成立的「Uptown」在 1997 年出道，專輯也出了好幾張，但最終在 2000 年，吸毒傳聞讓團體走向解散一途。

身為 Uptown 的靈魂人物，Tasha 在團體裡堪稱一枝獨秀，沒多久也就單飛。這期間雖然沒爬到 K-Pop 裡的天后地位，但身為藝人的表現也深受肯定，包括錄製比較節奏藍調／靈魂樂的作品，或是走全然的嘻哈風格，Tasha 都稱得上成績斐然。

比較可惜的是在出了幾張專輯以後，Tasha 跟唱片公司間產生了合約糾紛，等她恢復自由之身是好幾年後的事情了。所幸她一回到唱片圈，就立馬推出了她歌手生涯的代表作「T3-Yoon Mi Rae」。

這是她第三張專輯，但是她第一次在專輯名稱裡同時用上英文名縮寫「T」與韓文姓名「尹美萊」，也是她第一次用專輯跟歌迷交心到這種程度，像專輯裡的「Black Happiness」就赤裸裸地訴說了韓國與黑人混血在對異族婚姻與後裔有一定偏見的環境中成長，是多麼辛苦的事情，包括在歌詞裡唱到她如何因為出身背景被人指指點點跟閒言閒語，唱到她如何憎恨自己的膚色，還唱到她如何在音樂裡找到唯一的救贖。

Tasha 長期穩定交往的對象是韓國嘻哈教父，兩人嘻哈團體「Drunken Tiger」的成員之一 Tiger JK(徐廷權)，兩人也在 2007 年修成正果，走上紅毯的另一端，並且很快地就有了愛的結晶，也就是他們的寶貝兒子喬登(Jordan)，難道 Tasha 跟 Tiger JK 這麼早就在籌備當星爸星媽了嗎？

婚後 Tasha 回到麥克風前，除了錄製了好幾首單曲，也辦了好幾輪精采的巡迴演唱，另外就是她還接下了歌唱選秀節目「Superstar K」的主持棒，算是一種新的嘗試。同時間 Tasha 骨子裡的「嘻哈」基因太過頑強，她不可能真正被 K-Pop 完全同化，事實上她也從來沒有真正跟自己血液裡的嘻哈細胞切割，於是她就近拉了老公跟唱片公司的麻吉 Bizzy，三人合體在 2012 年組了一個唱跳團體名叫「MFBTY」，出了一首很酷的歌曲叫做「Sweet Dream」。這歌倒是沒有說紅到哪裡去，但是卻扎扎實實地打破了歌壇裡「路線」的迷思，畢竟像 Tasha、Tiger 這樣等級的藝人，永遠不是唱片公司可以掌控或指使的。

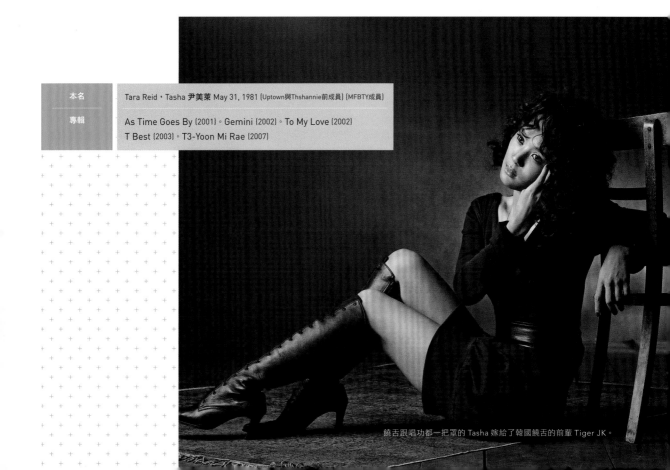

本名　　Tara Reid，Tasha 尹美萊 May 31, 1981 (Uptown與Thshannie前成員) (MFBTY成員)

專輯　　As Time Goes By (2001)。Gemini (2002)。To My Love (2002)
T Best (2003)。T3-Yoon Mi Rae (2007)

饒舌跟唱功都一把罩的 Tasha 嫁給了韓國饒舌的前輩 Tiger JK。

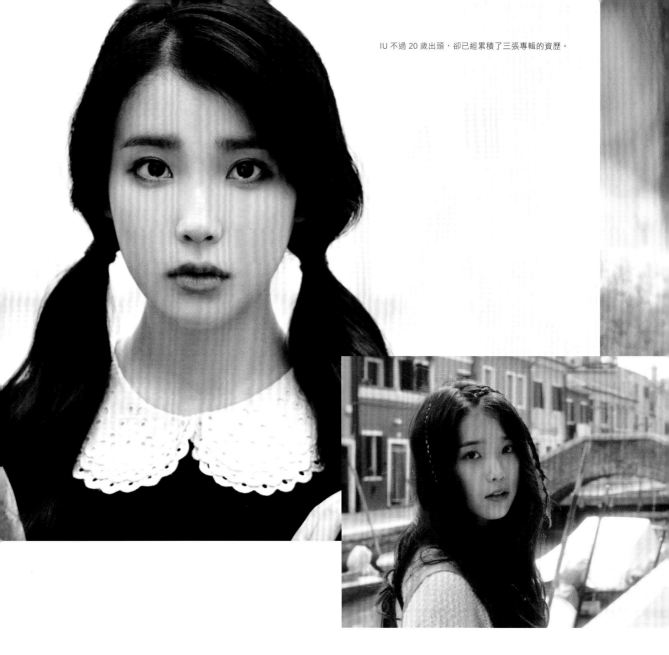

IU 不過 20 歲出頭，卻已經累積了三張專輯的資歷。

Loen Entertainment

本名	李知恩 May 16, 1993
韓文專輯	Growing up (2009)。Last Fantasy (2011)
韓文迷你專輯	Lost and Found (2008)。IU...IM (2009)。Real (2010)
日文專輯	I.U (2012)。Can You Hear Me? (2013)
粉絲俱樂部	U-Ana (未正式)
官方應援色	無

IU 是韓國藝能界裡備受關愛的小妹妹。

一開始 IU 進入韓國樂壇其實遇到很大挫折，還是少女的她到處找唱片公司，試唱了二十回左右卻全數鎩羽而歸，可以說她四處敲門卻都不得其門而入。但最終 Loen 以伯樂之姿，看到了年輕 IU 的可愛與可塑性。這對 Loen 來說是一場賭注，但他們並沒有賭輸。

在 Loen 娛樂短短受訓一年後，IU 便以 15 歲的超輕齡出道，但 2008 年她的第一首單曲與迷你專輯並沒有在排行榜上有大亮眼的表現，按她自

己的說法是：慘不忍睹。但在這過程中她開始成長，也不斷努力，於是隔年發行首張正式專輯時，IU 已經出落得是個不容忽視的超新星了。以專輯中的「Boo」一曲來說，IU 跟公司選擇了偏可愛的路線，這神來一筆非常適合她的年齡，畢竟 IU 還非常年輕。

這之後 IU 便歌曲一首紅過一首，包括輕快而有感染力的「You & I」跟「Good Day」。第二張專輯「Last F-antasy」在 2011 年問世，一樣受到歌迷的肯定而席捲了各大排行榜。同時

不太令人意外的是從這第二張專輯開始，IU 慢慢參與了自身歌曲的創作。2012 年，才 19 歲的 IU 已經在日本以演唱會的型式開唱，同時也發行了首張日文專輯，這讓她在海外的招牌也開始擦亮。如今 21 歲的 IU 已經出了第三張專輯，而且這時的她已經不再是青澀的少女，而是個亭亭玉立的小女人了，包括她的曲風跟形象都變得成熟。IU 開過玩笑說她要早早結婚後就定下來，但很顯然只要她想，韓流裡永遠有美麗 IU 的一席之地。

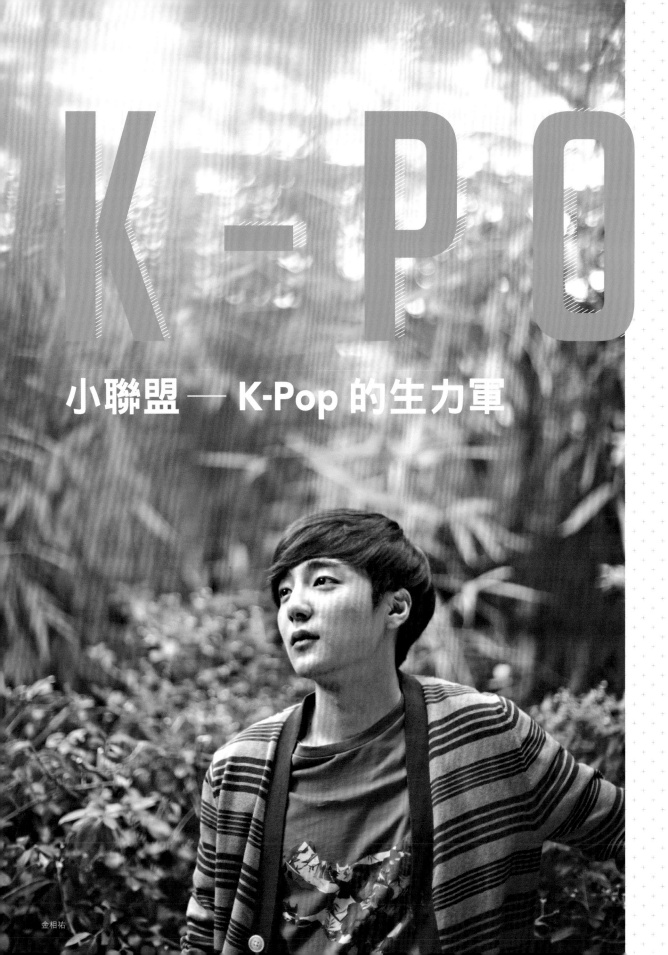

K-PO

小聯盟 —— K-Pop 的生力軍

金相祐

　　歷經將近二十年的發展，K-Pop 無疑展現了十足的韌性，新的音樂類型與趨勢總是能為 K-Pop 所吸收學習。如今大大小小的韓團不斷地從各個唱片公司冒出頭來，K-Pop 無疑還將繼續發光發熱下去。未來沒人知道，但有些團體看來真的有潛力能成為下一個 Big Bang 或神話。

　　可以確定的一點是美式的偶像選秀節目是愈來愈重要了，但別誤會，韓國早就有像這樣的東西了，而且早在 1970 年代，韓國的大電視台就都有年輕人在螢幕上才華洋溢了，有的就這樣變成了明星。這裡頭的一個常數是只要 K-Pop 繼續炙手可熱，想成為其中一員的後起之秀就不會找不到，競爭也不會少不了。

History

Loen 娛樂在 2013 年推出由五個男生組成的 History，但在你想說他們只是另外一組讓人眼睛吃冰淇淋的帥哥之前，請看看他們的「Dreamer」，裡頭的前奏就有向「皇后合唱團」(Queen) 致敬的人聲與鋼琴搭配。名字叫「過去」的 History 可塑性十足，K-Pop 的「未來」或許就由他們掌握。

VIXX

2013 年，由 Jellyfish 娛樂簽下的這個男子六人團體用一曲貴氣又神秘的「Hyde」令人不得不多看兩眼。隊長 N 在網路上發言說他不想當偶像，搞得很多粉絲想問「那你在這幹嘛？」

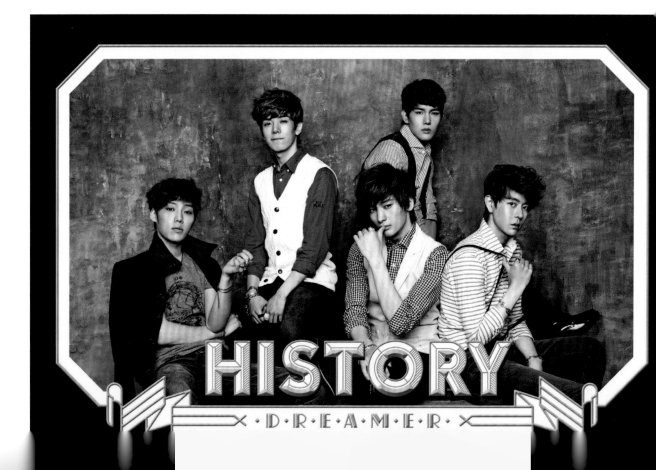

Boys Republic

K-Pop 愈來愈國際化不是喊假的，像 Boys Republic 就是由韓國環球音樂 (Universal Music Korea) 在 2013 年的 6 月一手打造推出。這個五人男團已經闖出點名號，其中一個原因是環球音樂集結了 K-Pop 裡最強大的音樂製作人當 Boys Republic 的後盾。

Wonder Boyz

這個四人男團的隊長是饒舌能手朴治奇 (Bak Chi Gi)。他們的單曲「Ta-rzan」（泰山）以雷鬼動 (reg-gaeton) 樂風在 K-Pop 裡獨樹一幟，但才華橫溢如 Wonder Boyz，他們還是想辦法在百家爭鳴的 K-Pop 裡找到自己的風格與利基。

李夏怡 Lee Hi

本名李遐怡的李夏怡在「K-Pop Star」第一季得到第二名，也就是 K-Pop Star 一班的亞軍，不過在簽下她的 YG 娛樂眼中她才是冠軍就是了。生於 1996 年的她年方 18，算是 K-Pop 裡的年輕人，但 2012 年底她已經以驚人的聲勢出道，好幾個重要的音樂節都由她拿下新人獎的殊榮。

15&

15& 作為一個兩人女子團體，兩位成員分別是朴智敏 (Park Ji-min) 與白藝潾 (Baek Ye-rin)，其中智敏不是別人，就是 K-Pop Star 一班的冠軍，而藝潾 10 歲起就在 JYP 娛樂受訓。合體之後她們在 2012 年，當時兩個小女生都才 15 歲，而她們的團名也就是這樣來的。

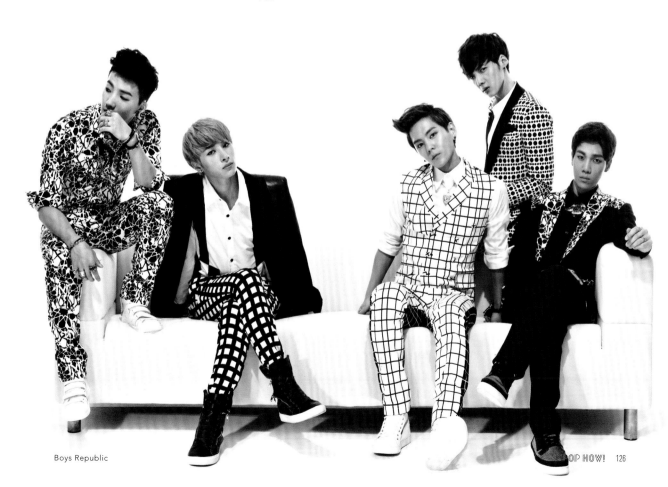

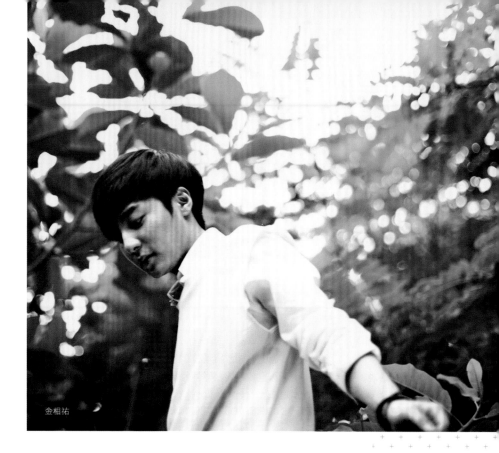

15&　　金相祐

樂童音樂家
Akdong Musicians

Loen 娛樂在 2013 年推出由五個男生組成的 History，但在你想說他們只是另外一組讓人眼睛吃冰淇淋的帥哥之前，請看看他們的「Dreamer」，裡頭的前奏就向「皇后合唱團」(Queen) 致敬的人聲與鋼琴搭配。名字叫「過去」的 History 可塑性十足，K-Pop 的「未來」或許就由他們掌握。

金相祐

身為 Superstar K 第四季的冠軍，金相祐是韓國流行樂壇中快速崛起的新星。他的歌聲如民歌般純淨，不似一般的 K-Pop 那麼「重鹹」。2012 年拿下冠軍以來他只出過兩張專輯，但這個年輕人的未來仍是不可限量。

Crayon Pop

五人女子團體在 2012 年悄悄出道，但藉著她們沒花太多預算但效果十足的音樂錄影「Bar Bar Bar」在 2013 年爆紅，團體也順勢搶手了起來。這支音樂錄影帶裡的五個成員穿著不算華麗但很亮眼的服裝，並且頭戴安全帽跳著有點搞笑但又很洗腦的「活塞舞」。這樣不計形象的演出果然奏效，單曲也慢慢爬上了排行榜的冠軍位置。Crayon Pop 紅了之後還受邀到韓版的 Global Gathering 電子音樂節上演出。

作　　者／馬可‧詹姆斯‧羅素

譯　　者／鄭煥昇

主　　編／林芳如

執行企劃／林倩聿

美術設計／賴佳韋 cw.lai0719@gmail.com

董 事 長／趙政岷

總 經 理／趙政岷

總 編 輯／余宜芳

出 版 者／時報文化出版企業股份有限公司

　　　　　10803 台北市和平西路三段 240 號四樓

發行專線／（02）2306-6842

讀者服務專線／0800-231-705、（02）2304-7103

讀者服務傳真／（02）2304-6858

郵撥／1934-4724 時報文化出版公司

信箱／台北郵政 79～99 信箱

時報悅讀網／www.readingtimes.com.tw

電子郵件信箱／ctliving@readingtimes.com.tw

第一編輯部臉書／http://www.facebook.com/readingtimes.fans

大眾新潮線臉書／https://www.facebook.com/tidenova?fref-ts

法律顧問／理律法律事務所 陳長文律師、李念祖律師

印刷／華展彩色印刷股份有限公司

初版一刷／2015 年 1 月 30 日

定　　價／新台幣 330 元

行政院新聞局局版北市業字第八〇號

國家圖書館出版品預行編目資料

KPOP NOW! 韓國流行音樂進行式／
馬可‧詹姆斯‧羅素著；鄭煥昇譯 ‧── 初版 ‧──
臺北市：時報文化，2015 . 01
面：公分
譯自：K-pop now! : the Korean music revolution
ISBN 978-957-13-6151-2（平裝）
1. 歌星　2. 流行音樂　3. 韓國

913 .6032　　　　　103025170

K-POP NOW! THE KOREAN MUSIC REVOLUTION by MARK JAMES RUSSELL
Copyright © 2014 BY MARK JAMES RUSSELL
This edition arranged with Periplus Editions (HK) Limited
through BIG APPLE AGENCY, INC., LABUAN, MALAYSIA.
Traditional Chinese edition copyright © 2015 CHINA TIMES PUBLISHING COMPANY
All rights reserved.

ISBN 978-957-13-6151-2
Printed in Taiwan